國畫技法入門300例：山水雲樹

袁立鶴　著

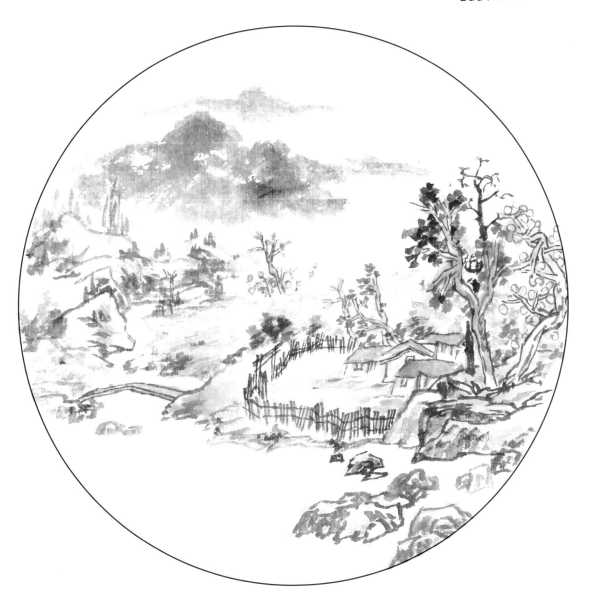

北星圖書事業股份有限公司
NORTH STAR BOOKS CO., LTD.

內 容 提 要

　　國畫以其鮮明的藝術特色，成為中華民族文化的一個重要組成部分。本書以專題案例的形式，從廣大中老年國畫愛好者的實際需要出發，系統講解了繪製國畫寫意山水雲樹的工具材料、基本概念、學習過程與方法，以及寫意山水雲樹的創作方法。

　　全書內容豐富，共六個部分。第一部分介紹寫意畫的基礎知識，包括常用工具和保存常識、筆法、墨法和色法。第二部分詳細地介紹了山石的繪製技法，包括山石的基礎畫法、常見山石的組合和常見山體的畫法。第三部分詳細地介紹了樹的繪製技法，包括樹幹的畫法、樹枝的畫法、樹葉的畫法、常見樹的畫法和樹的組合畫法。第四部分詳細介紹了雲和水的畫法。第五部分詳細介紹了點景的畫法，包括了房屋的畫法、橋的畫法、船的畫法和人物的畫法。第六部分介紹了山水畫的不同畫幅形式，包括了摺扇、圓扇、條幅和斗方。本書對於正準備提高國畫寫意繪畫修養和技法的讀者來說是一本不錯的教材和臨摹範本。

　　本書適合美術愛好者自學使用，也適合作為美術培訓機構的培訓教材。

國家圖書館出版品預行編目(CIP)資料

國畫技法入門300例：山水雲樹 / 袁立鶴作.
-- 新北市：北星圖書, 2017.04
面；　公分
ISBN 978-986-6399-53-4(平裝)

1.山水畫 2.繪畫技法

944.4　　106001199

國畫技法入門300例：山水雲樹

作　　者｜袁立鶴
發 行 人｜陳偉祥
發　　行｜北星圖書事業股份有限公司
地　　址｜新北市永和區中正路458號B1
電　　話｜886-2-29229000
傳　　真｜886-2-29229041
網　　址｜www.nsbooks.com.tw
E-MAIL｜nsbook@nsbooks.com.tw
劃撥帳戶｜北星文化事業有限公司
劃撥帳號｜50042987
製版印刷｜森達製版有限公司

出 版 日｜2017年4月
I S B N｜978-986-6399-53-4
定　　價｜380 元

目 錄

第一章
國畫的基礎知識　6

初學國畫必備的工具和使用常識　7

筆 ... 7

筆的保存 ... 8

墨 ... 8

墨錠的保存 8

墨汁的保存 8

紙 ... 9

紙的保存 ... 9

硯 ... 9

硯的使用 ... 10

調色盤 ... 10

筆洗 ... 10

紙鎮 ... 11

筆架 ... 11

顏料 ... 11

顏料的保存 11

筆墨常識 ... 12

筆法 ... 12

中鋒運筆 ... 12

側鋒運筆 ... 12

藏鋒運筆 ... 12

露鋒運筆 ... 12

順鋒運筆 ... 13

逆鋒運筆 ... 13

回鋒運筆 ... 13

墨法 ... 13

墨法技巧 ... 14

破墨法 ... 14

積墨法 ... 14

潑墨法 ... 14

宿墨法 ... 15

色法 ... 15

第二章
山石的畫法　16

山石的基礎畫法 17

常見山石的組合 18

大石間小石 18

小石間大石 19

山石的皴法 21

斧劈皴 ... 21

荷葉皴 ... 23

米點皴 ... 25

披麻皴 ... 27

雨點皴 ... 29

雲頭皴 ... 31

折帶皴 ... 33

釘頭皴 ... 34

亂柴皴 ... 37

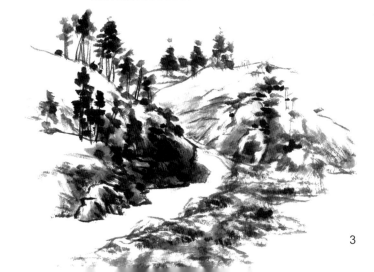

常見山體的畫法39

　高坡39

　平坡41

　山峰43

　山路45

　山巒48

　山脈49

　山田51

　石間坡52

第三章
樹的畫法　54

樹幹的畫法55

　單勾法55

　勾皴法56

樹枝的畫法57

　鹿角枝57

　蟹爪枝58

　藤蔓枝59

樹葉的畫法60

　點葉法60

　夾葉法67

常見樹的畫法74

　松樹74

　柏樹76

　柳樹78

　梧桐樹80

樹的組合畫法81

　兩棵81

　三棵82

　近景83

　中景84

　遠景85

　雜樹86

　叢樹87

第四章
雲與水的畫法　88

雲的畫法89

　勾雲法89

　染雲法91

水的畫法93

　湖水法93

　瀑布法95

　泉水法97

　海水法99

　江水法100

第五章

點景的畫法　102

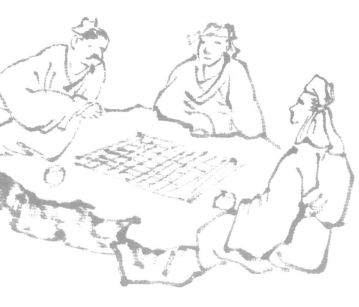

房屋的畫法 103
　草屋 103
　籬笆 104
　閣樓 106
　瓦房 107
　白塔 109
橋的畫法 110
　木橋 110
　石橋 111
船的畫法 112
　帆船 112
　漁船 113
人物的畫法 114
　高士 114
　頑童 116
　仕女 118
　老農 120
　論道 122
　對弈 124

第六章

山水畫的不同畫幅形式　126

　摺扇 127
　圓扇 131
　條幅 137
　斗方 143

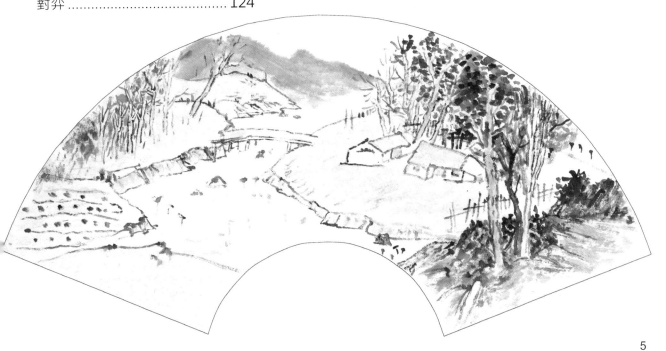

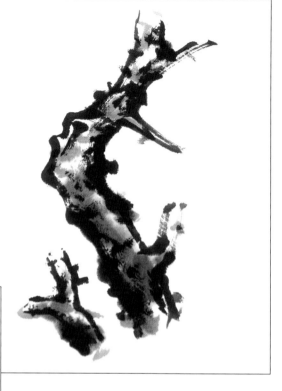

第一章 國畫的基礎知識

國畫是運用毛筆、水墨和顏料，依長期形成的表現形式及藝術法則創作而成。在繪製國畫的寫意畫之前，透過對國畫基本的筆、墨、紙、硯的認識以及運用，可以為更好地學習寫意畫打好基礎。本章將透過對國畫基本材料的認識引出常見的筆墨和顏色技法，供讀者學習。

初學時必備的工具和使用常識

　　在開始繪畫之前，首先要準備好作畫工具。下面列出了繪畫過程中會用到的各種工具，並對工具的種類、表現特點及保存常識進行詳細的講解，讓讀者對工具有個初步的瞭解。

筆

　　在國畫的材料中，毛筆是最為關鍵的畫材之一，是繪製國畫最重要的工具，對毛筆特性的瞭解程度直接關係到學習國畫的效果。

　　通常根據筆鋒的軟硬度對毛筆進行分類。軟毫的材料是山羊毛，統稱羊毫。硬毫的材料是黃鼠狼尾巴上的毛和山兔毛，最具代表性的是黃鼠狼毛製作的狼毫，彈性強。兼豪是軟硬兩種毛按比例搭配製作的。

毛筆類型	定義	型號	特徵和用途
羊毫	羊毫筆的筆頭是用山羊毛製成的，筆頭比較柔軟，吸墨量大，質地柔軟，含水性強，價格低廉，經久耐用	小 中 大	羊毫筆適於表現圓渾厚實的畫，分為小、中、大等型號。畫國畫時，如花卉的花頭、葉子，染畫山水、禽鳥、魚蟲時，各種型號的羊毫筆都要準備一些。小染小畫用小號，大染大畫用大號。在繪製時要根據形態特徵選擇不同型號的筆
狼毫	狼毫的筆頭是用黃鼠狼身上和尾巴上的毛製成的。狼毫的筆觸勁挺，宜書宜畫，但不如羊毫筆耐用，價格也比羊毫貴。狼毫筆彈性強、筆肚堅實、容易著力。善用者畫出的筆觸挺拔有力、蒼勁爽利。可用此筆繪製一些較為堅硬的事物，如鳥爪、樹枝、山石等	小 中 大	狼毫筆分為小、中、大等型號。畫山水、禽鳥花枝、魚蝦蟹時，各種型號的狼毫都要準備一些，如 "小山水" 用小狼毫、 "大山水" 用大狼毫。在繪製國畫時要根據線條的特徵，採用不同型號的狼毫筆

毛筆類型	定義	型號	特徵和用途
兼毫	兼毫以硬毫為核心，周邊裹以軟毫，筆性介於硬毫與軟毫之間	兼毫筆：羊狼毫	兼毫筆有大、中、小等型號，筆毛彈性適中，剛柔相濟，易於初學者使用。兼毫筆的筆鋒利於按提、折轉等動作變化，有助於運筆幅度大的行筆表現，也有助於"起筆—行筆—收筆"動作的完成。行筆速度的快慢和節奏變化更易於掌握和輕鬆表達。其整體性能對於價格的比值較高，適於初學者和專業書畫家選擇使用
其他	勾線筆，此類筆多用於勾線；筆毛類型多樣，如兼毫的、狼毫的等。多用於繪製輪廓線、葉脈線等，繪出的線條較細		用勾線筆繪製的線條靈活優美，在繪製山水、花卉、禽鳥蟲魚時是必不可少的筆型之一

筆的保存

　　新毛筆不要用熱水去泡，否則很容易造成毛筆失去彈性，時間久了毛筆會掉毛，掉頭，筆桿開裂。在結束國畫創作時，一定要用清水將毛筆洗淨，然後把毛筆頭捋順，平鋪在竹製的筆簾上或用筆架將毛筆掛上。

墨

　　墨一般是以兩種形式存在：墨錠（也稱墨塊、墨條）和墨汁。墨錠是碳元素以非晶質的形態存在，有油煙墨和松煙墨之分。透過硯用水研磨才可以產生墨汁，其在水中以膠體的溶液存在；墨汁無須研磨，以液體的形式存在，墨蹟光亮、書寫流利、寫後易乾、適宜白體、耐水性強、沉澱性小。

墨錠

墨汁

墨錠的保存

　　研墨完畢，要將墨錠取出，不能將其置放於硯池，否則膠易粘於硯池，乾後就不易取下；也不可將其曝放於陽光下，以免乾燥。最好放在匣內，既可防濕，又可避免陽光直射，也不易染塵，是最好的保存方法。

墨汁的保存

　　打開即用，方便快捷。

紙

　　對於初學者來說，剛開始練習線條、筆鋒和局部等一些簡單的習作時，可選用毛邊紙，因為其紙張細膩、薄而鬆軟，呈淡黃色，沒有抗水性，吸水性較好，價格便宜又實用。

　　待掌握一些基本的技法後，可選用生宣紙進行創作與寫生。生宣紙的吸水性和沁水性都很強，易產生豐富的墨韻變化，用生宣行潑墨法、積墨法，可以吸水、暈墨，達到水走墨留的藝術效果。

生宣紙

紙的保存

　　1.防潮。宣紙的原料是檀木皮和燎草，生宣的特點是吸水性比較強，可用防潮紙包緊，放在書房或房間裡比較高的地方。

　　2.防蟲。為了保存得穩妥一些，可放一兩粒樟腦丸。

硯

　　選擇硯時要選擇石質堅韌、細潤、易於發墨、不吸水的石硯。若石質過粗，研磨出來的墨汁就不細膩，墨色變化較少；若石質太細、過於光滑，則不容易發墨。在選擇硯時要看硯的質、工、品、銘、飾與新舊，以及是否經過修補等。要用手摸一摸，如果摸起來感覺像小孩的皮膚一樣光滑細嫩，說明石質較好。在選擇硯時最好經過清洗後再辨認。還可用手掂硯的分量，一般來說硯石重的較結實、顆粒細。

硯的使用

1.平時儲水。硯需要滋潤，平時需要每日換清水貯硯，硯池也不要缺水。

2.用後刷洗。硯石使用之後，必須將餘墨滌除，不可使墨凝結在硯石上。

3.洗硯的時侯可以用絲瓜瓤等軟性物體幫助清洗，絕不可以用堅硬的物體擦拭，以免傷害光滑的硯面。

4.新墨條輕磨。新墨條棱角分明，如果用力磨，容易損傷硯面。

5.研墨之後，要將墨條取出，不要放在硯中，否則墨條與硯黏在一起，易損壞硯面。若不小心粘住了，要先用清水潤滑硯面，將墨條在原處旋轉，待其鬆脫後再取出。

調色盤

調色盤是調和顏色的容器，是不可缺少的文房用具。其形狀通常為圓形，呈梅花狀，但也有方形或其他不規則形狀。也可用陶瓷小碟子來調色，比較方便。

調色盤

小碟子

筆洗

筆洗是文房四寶 "筆、墨、紙、硯" 之外的一種文房用具，是用來盛水洗筆的器皿，以形式乖巧、種類繁多、雅致精美而廣受青睞。在傳世的筆洗中，有很多是藝術珍品。

筆洗的形式以缽盂為基本形，常見的還有長方洗、玉環洗等。筆洗不但造型豐富多彩、情趣盎然，而且工藝精湛、形象逼真，不但實用，更可以怡情養性、陶冶情操。

筆洗

紙鎮

　　紙鎮，即指寫字作畫時用以壓紙的物體，常見的多為長方條形，故也稱作鎮尺、壓尺。最初的紙鎮是不固定形狀的。紙鎮的起源是由於古代文人常會把小型的青銅器、玉器放在案頭上把玩欣賞；因為它們都有一定的分量，所以人們在玩賞的同時，也會用其壓紙或者是壓書，久而久之，發展成為一種文房用具－紙鎮。

鎮紙

筆架

　　筆架就是架筆之物，是文房常用器具之一，為書案上不可缺少的文具。

筆架

顏料

　　國畫顏料一般是以塊狀、粉末狀和膏狀的形態存在。對於初學者來說，管裝顏料是首選，它呈黏稠的液體狀，從管裡擠出來即可使用，方便、快捷、價格適中。

塊狀

粉末狀

膏狀

顏料的保存

　　管裝顏料為膏狀，水分、膠油比重較大。用後應將蓋擰緊將口朝上，防止因長時間放置而出現漏膠現象。而塊狀、粉末狀顏料通常為玻璃瓶裝，不用時應將其放置在通風乾燥處，防止返潮而變質。

筆墨常識

在國畫中，用筆和用墨是相互依賴的，筆以墨生，墨因筆現。用筆其實就是用線，以筆畫線，以線造型。線為物象之本，畫之筋骨。用筆純熟可以產生筆力、筆意、筆趣，能變換虛實，使濃淡輕重適宜，巧拙適度。

筆法

在國畫中，筆法最基本的原則是"以線造型"，常常利用線條的粗細、長短、乾濕、濃淡、剛柔、濃密等變化來表現物象的形神和畫面的韻律。筆法包括了落筆、行筆和收筆等動作要題，具體可以歸納為中鋒、側鋒、藏鋒、露鋒、逆鋒、順鋒等。

中鋒運筆

中鋒運筆要執筆端正，筆桿垂直於紙面，筆鋒在墨線的中間，用筆的力量要均勻，進而畫出流暢的線條，其效果圓渾穩重。多用於勾畫物體的外輪廓。

側鋒運筆

側鋒運筆需將筆傾斜，使筆鋒偏於墨線的一側，筆鋒與紙面形成一定的角度。側鋒運筆用力不均勻，時快時慢，時輕時重，其效果毛、澀變化豐富。由於側鋒運筆是使用毛筆筆鋒的側部，故可以畫出粗壯的筆觸。此法多用於山石的皴擦。

藏鋒運筆

藏鋒運筆，筆鋒要藏而不暢，靈秀活潑。

露鋒運筆

與藏鋒的運筆方式相反，露鋒以筆尖著紙，收筆時漸行漸提筆桿，故意漏出筆鋒，可使線條靈活而飄逸。

順鋒運筆

順鋒是指筆桿傾倒的方向與行筆的方向一致。這樣的筆鋒呈順勢，畫出的線條效果光潔、挺拔。

逆鋒運筆

逆鋒運筆，筆管向右前方傾倒，行筆時鋒尖逆勢向左推進，使筆鋒散開。這種筆觸蒼勁生辣，可用於勾勒和皴擦。

回鋒運筆

回鋒筆法要求中鋒運筆，如果是偏鋒就缺少浮雕感和力度。逆鋒入筆，轉而頓筆，然後回鋒。一去、一回、一頓，就產生多種多樣的筆痕，這種筆觸厚重健實，常用於畫竹葉。

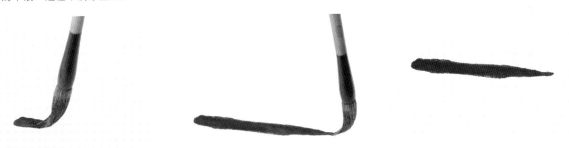

墨法

寫意畫中，根據墨與水比例的不同，可將墨分為五色，即焦、濃、重、淡、清，用焦墨作畫，氤氳洇潤，渾厚華滋。焦墨很難控制，畫不好就會一團漆黑，初學階段儘量先不用。可以用墨的乾濕濃淡的變化來體現物象的遠近、凹凸、明暗、陰陽、燥潤和滑澀等效果。

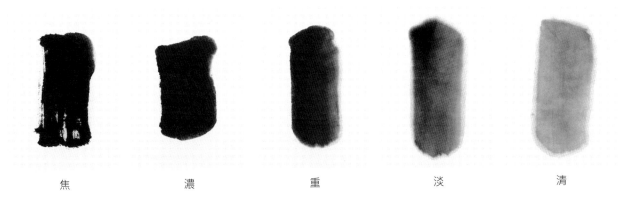

| 焦 | 濃 | 重 | 淡 | 清 |

墨法技巧

前人透過多年的藝術實踐，總結提煉一些基本的用墨技巧，並流傳至今。常用的包括："積墨法""潑墨法"和"破墨法"等。下面將詳細介紹這些技法。

破墨法

墨法中最常用的是破墨法。由於生宣紙的滲化性與排斥性，以及水的含量及落筆的先後不同，可使濃墨和淡墨在交融或重疊時產生變化多樣的藝術效果。

積墨法

指用各種不同墨色、筆觸，經不斷交錯重疊而產生的特殊藝術效果，給人以渾樸、豐富、厚實之感。積墨時，每一層次筆觸的複疊一般要在前一層次的筆觸乾後才能進行，而筆觸的相疊必須既具形式感，又能表現物象特徵。

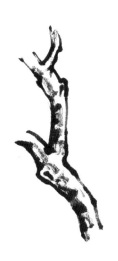 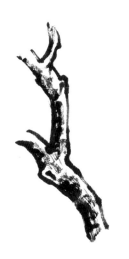 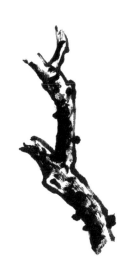

潑墨法

潑墨法是一種有意地將不均勻墨和水揮潑於宣紙上的作畫方法。這種揮潑而成的筆痕、水痕有一種自然感與力量感，但有很大的偶然性與隨意性，是作者有意與無意的產物，容易出現既在情理之中又在意料之外的效果。

宿墨法

　　宿墨是隔夜或多天不用的濃墨。無論是磨的墨還是現代流行的書畫墨汁，置於硯池多日，下層常沉澱墨滓（較粗的顆粒），墨和水無論濃淡，落在宣紙上粗滓滲化較慢，細滓滲化相對較快，明顯出現滲化截然不同的效果。

色法

　　色法是運用色彩的效果來表達情境變化和韻味，有"隨類賦彩""活色生香"之說，色法主要是要協調好筆法、墨法與用色之間的關係，追求以墨顯色彩、墨中有色、色中有墨的藝術效果。色法是指在墨稿的基礎上渲染顏色。傳統寫意國畫的用色方法可分為以下三種。

以墨代色

　　用純水墨作畫，通過墨色的濃淡和用筆的乾濕變化表現意象。

色墨結合

　　將墨與顏色用清水調和成複合色，追求墨中有色、色中有墨的微妙變化。在調色的過程中應加入少許淡墨，讓畫面的色彩更加穩重。

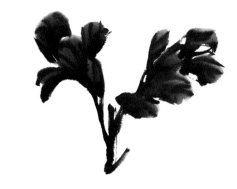

以墨立骨，施淡彩

　　以濃墨畫出形象，複以淡彩罩染。

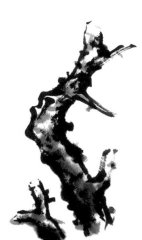

第二章 山石的畫法

山石是山水畫中主要的組成部分，因此山石的畫法是創作山水畫的基礎。山石形態多變、態勢萬千，描繪的時候不可泥古不化，應結合自然規律，由淺入深地繪製。可以在平時多到大自然中觀察體會"真山真水"，這樣畫出的作品才會有神韻。

山石的基礎畫法

　　繪製山石可以總結為勾、皴、擦、染、點、提六個步驟。按照這六個步驟，可以從簡至繁地逐步將山石的形態表現出來。初學者要注意對整體結構的掌握，要充分利用墨的乾濕、濃淡與曲折變化來表現所繪物象。

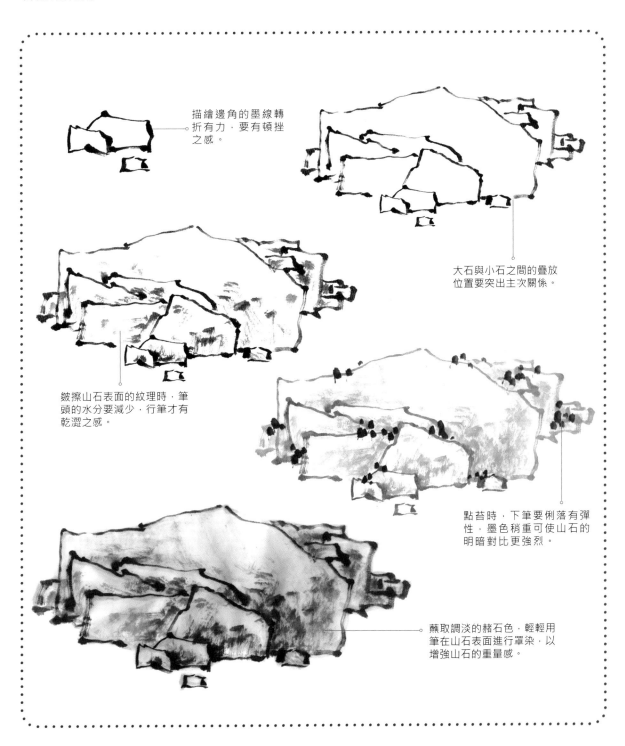

描繪邊角的墨線轉折有力，要有頓挫之感。

大石與小石之間的疊放位置要突出主次關係。

皴擦山石表面的紋理時，筆頭的水分要減少，行筆才有乾澀之感。

點苔時，下筆要俐落有彈性，墨色稍重可使山石的明暗對比更強烈。

蘸取調淡的赭石色，輕輕用筆在山石表面進行罩染，以增強山石的重量感。

常見山石的組合

　　山石的形態各異，我們可以將其大致分為大石和小石兩種類型。在實際創作中，要將大石與小石和諧自然地組合在一起，並且避免出現呆板單調的組合形式。

大石間小石

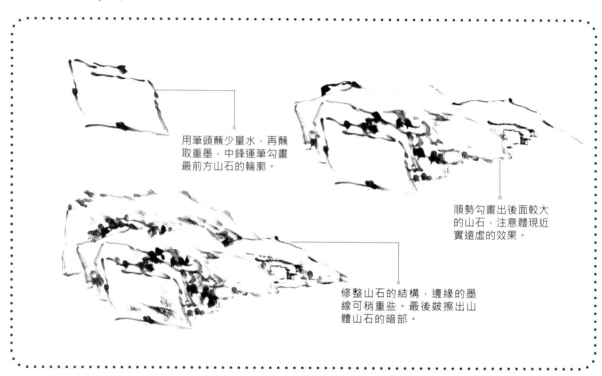

用筆頭蘸少量水，再蘸取重墨，中鋒運筆勾畫最前方山石的輪廓。

順勢勾畫出後面較大的山石，注意體現近實遠虛的效果。

修整山石的結構，邊緣的墨線可稍重些。最後皴擦出山體山石的暗部。

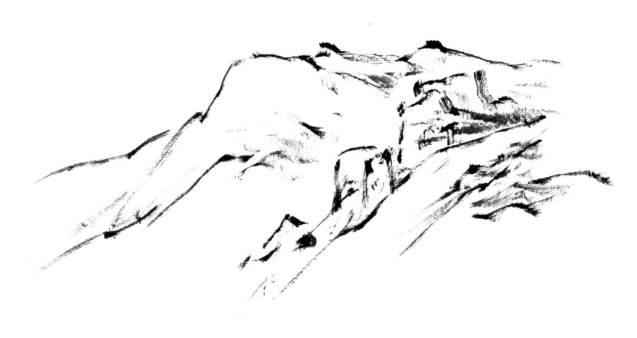

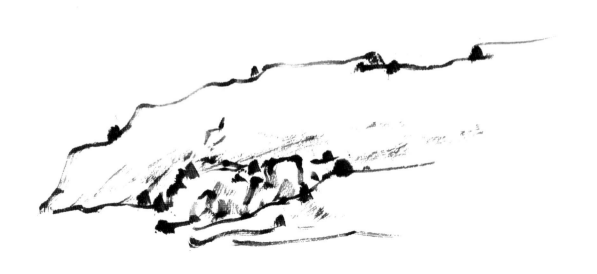

小石間大石

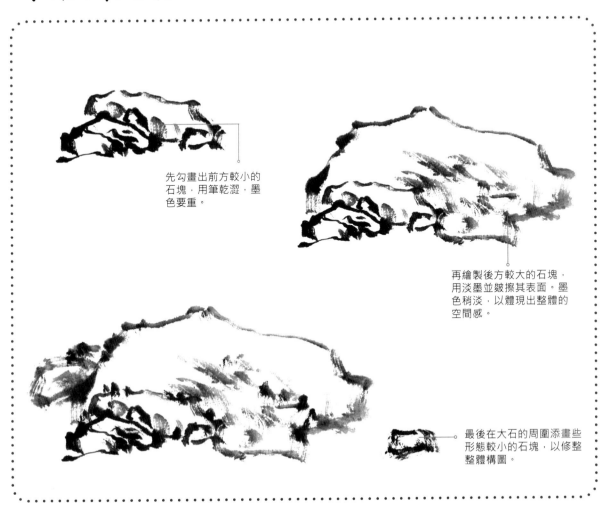

先勾畫出前方較小的石塊，用筆乾澀，墨色要重。

再繪製後方較大的石塊，用淡墨並皴擦其表面。墨色稍淡，以體現出整體的空間感。

最後在大石的周圍添畫些形態較小的石塊，以修整整體構圖。

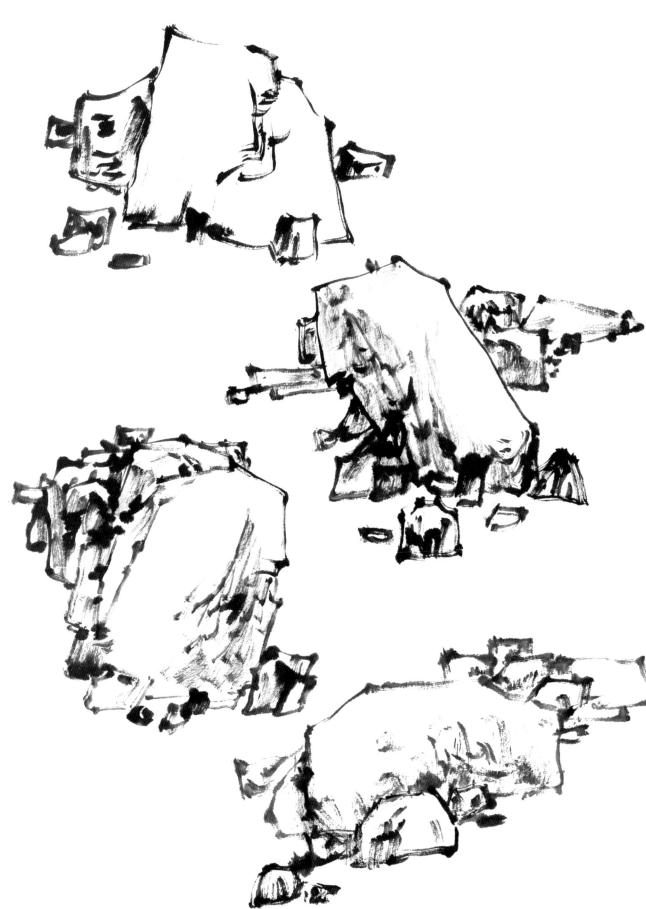

山石的皴法

　　皴法是在繪製山石時表現其脈絡紋理的技法，可以增強山石的質感。皴法的形式有很多，透過運筆方法的不同，可以表現出不同質感、紋理的山石。

斧劈皴

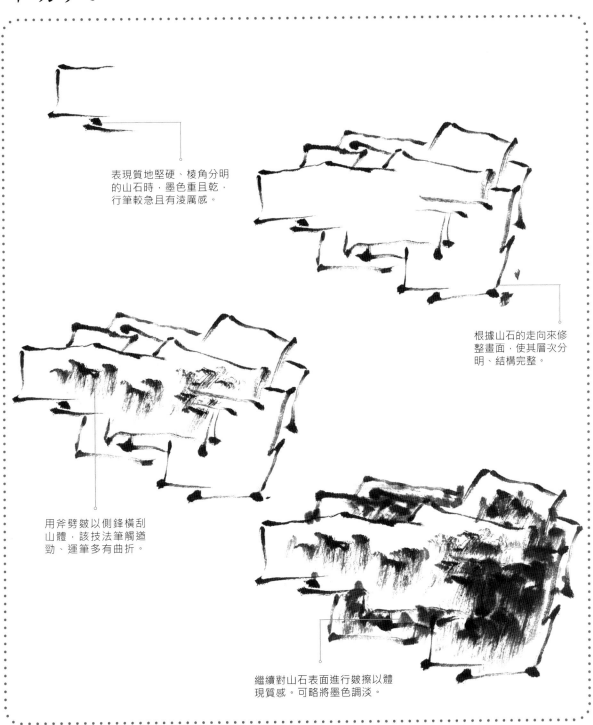

表現質地堅硬、棱角分明的山石時，墨色重且乾，行筆較急且有淩屬感。

根據山石的走向來修整畫面，使其層次分明、結構完整。

用斧劈皴以側鋒橫刮山體，該技法筆觸遒勁、運筆多有曲折。

繼續對山石表面進行皴擦以體現質感。可略將墨色調淡。

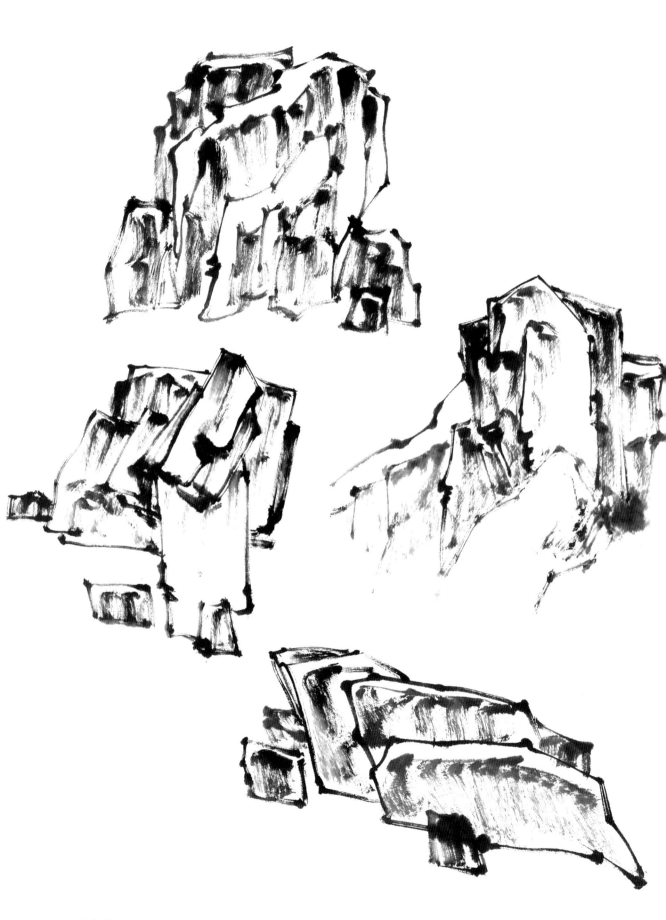

荷葉皴

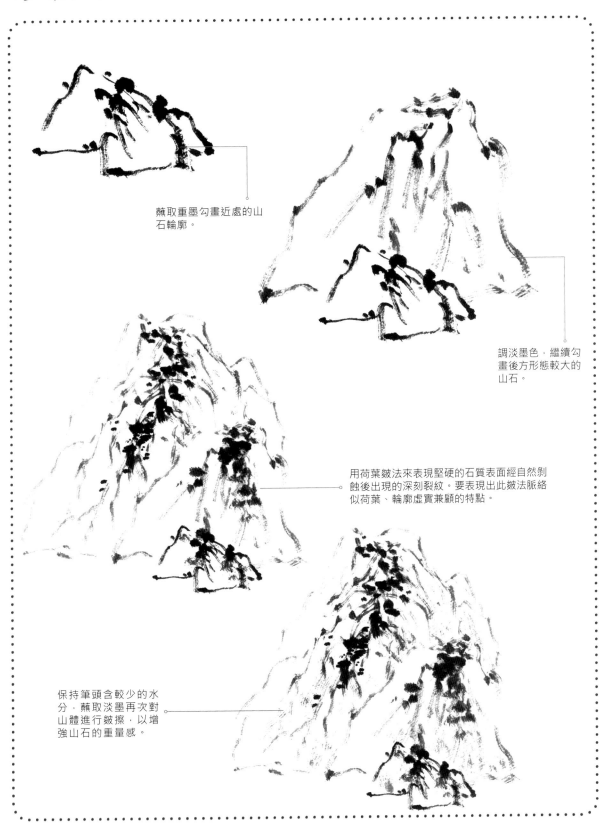

蘸取重墨勾畫近處的山石輪廓。

調淡墨色，繼續勾畫後方形態較大的山石。

用荷葉皴法來表現堅硬的石質表面經自然剝蝕後出現的深刻裂紋。要表現出此皴法脈絡似荷葉、輪廓虛實兼顧的特點。

保持筆頭含較少的水分，蘸取淡墨再次對山體進行皴擦，以增強山石的重量感。

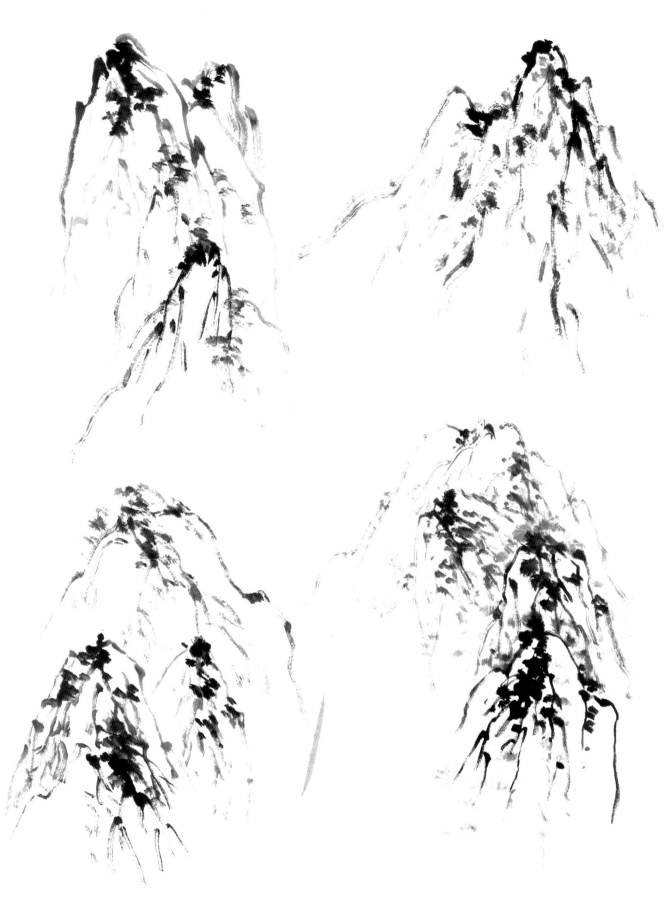

米點皴

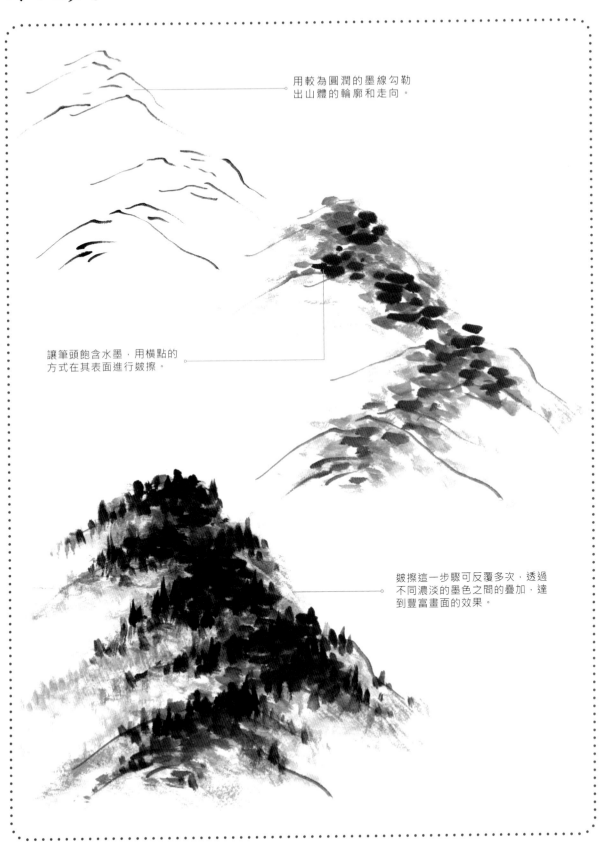

用較為圓潤的墨線勾勒
出山體的輪廓和走向。

讓筆頭飽含水墨，用橫點的
方式在其表面進行皴擦。

皴擦這一步驟可反覆多次，透過
不同濃淡的墨色之間的疊加，達
到豐富畫面的效果。

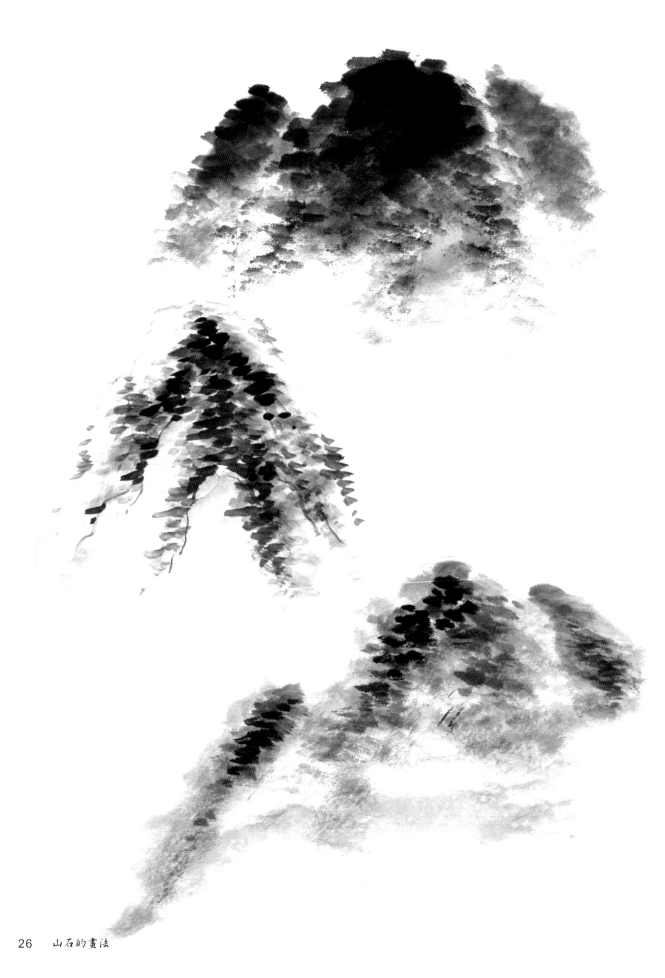

披麻皴

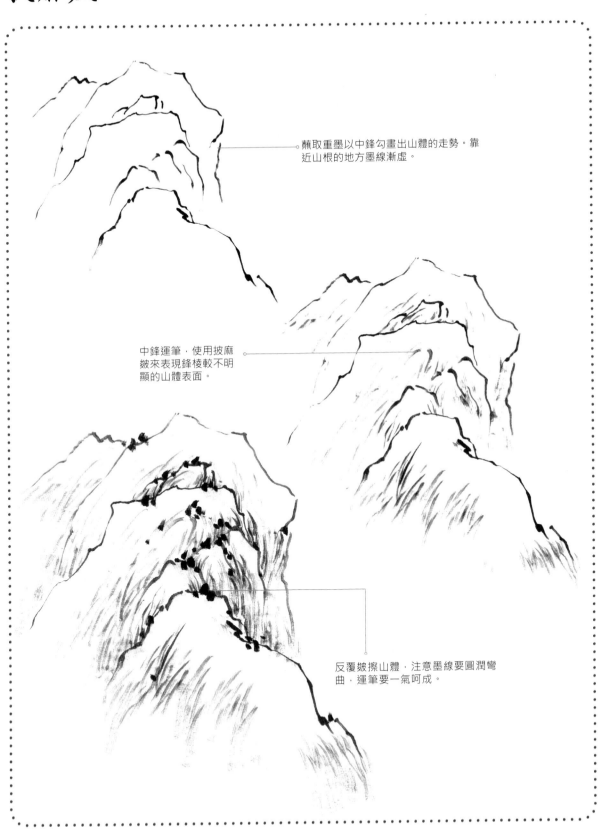

蘸取重墨以中鋒勾畫出山體的走勢。靠近山根的地方墨線漸虛。

中鋒運筆，使用披麻皴來表現鋒棱較不明顯的山體表面。

反覆皴擦山體，注意墨線要圓潤彎曲，運筆要一氣呵成。

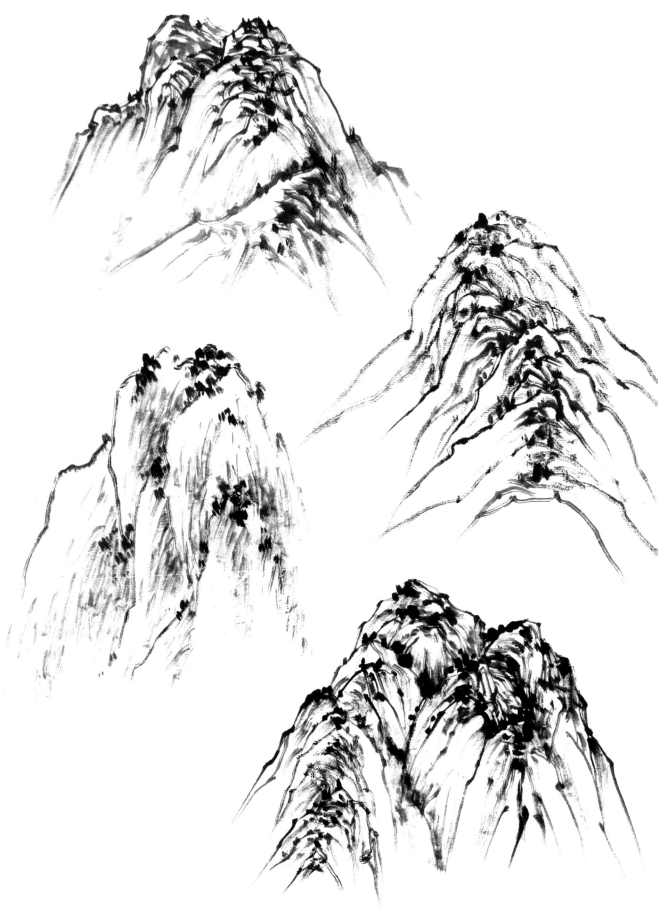

雨點皴

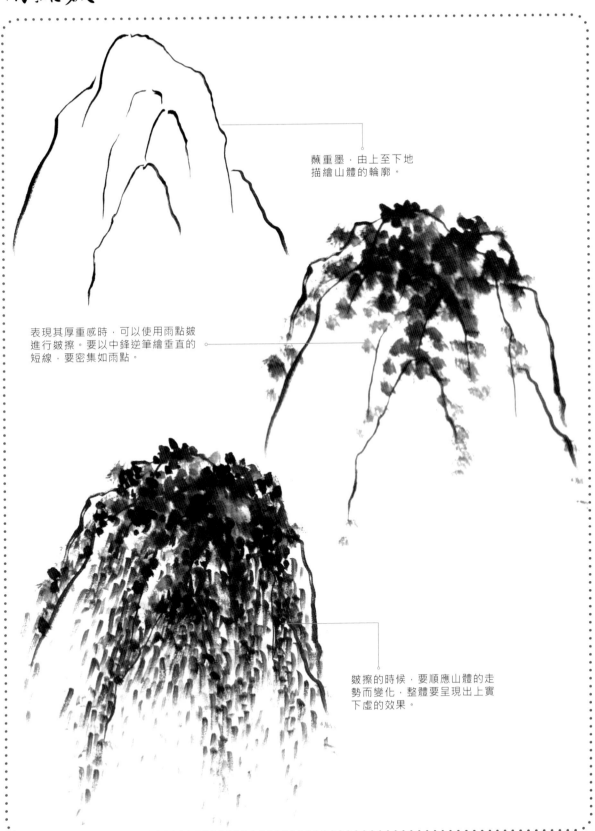

蘸重墨，由上至下地描繪山體的輪廓。

表現其厚重感時，可以使用雨點皴進行皴擦。要以中鋒逆筆繪垂直的短線，要密集如雨點。

皴擦的時候，要順應山體的走勢而變化，整體要呈現出上實下虛的效果。

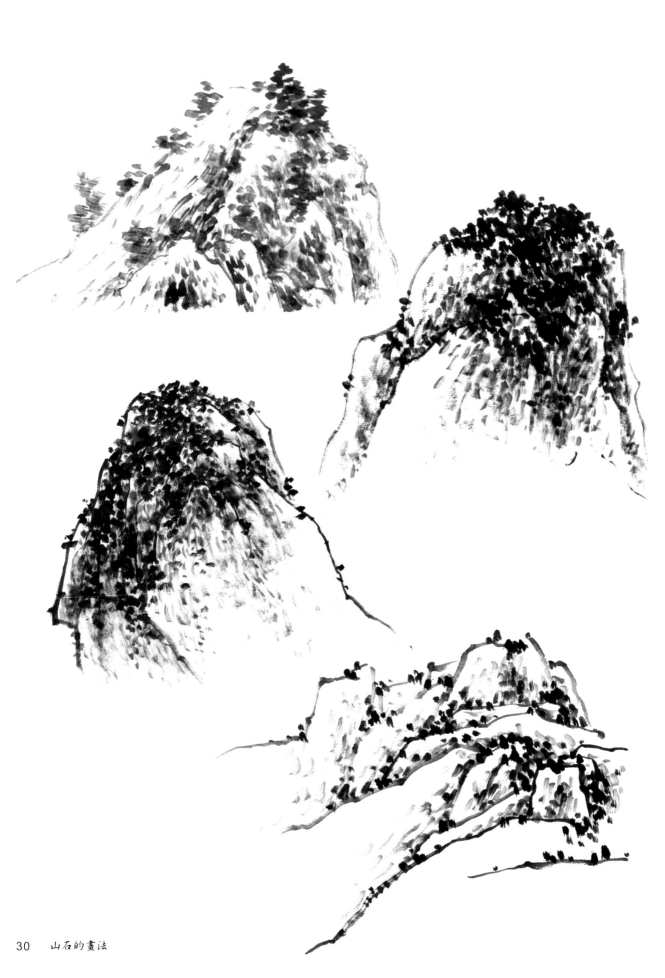

雲頭皴

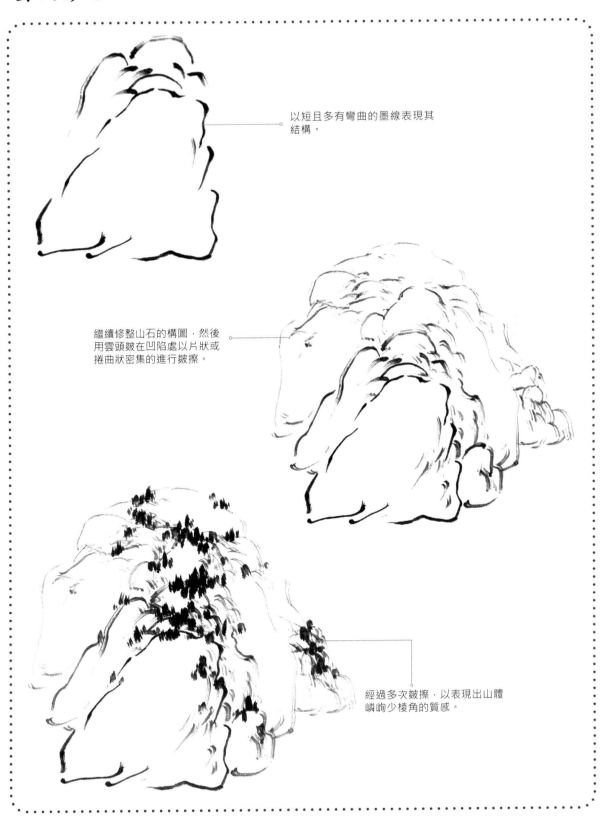

以短且多有彎曲的墨線表現其
結構。

繼續修整山石的構圖，然後
用雲頭皴在凹陷處以片狀或
捲曲狀密集的進行皴擦。

經過多次皴擦，以表現出山體
嶙峋少棱角的質感。

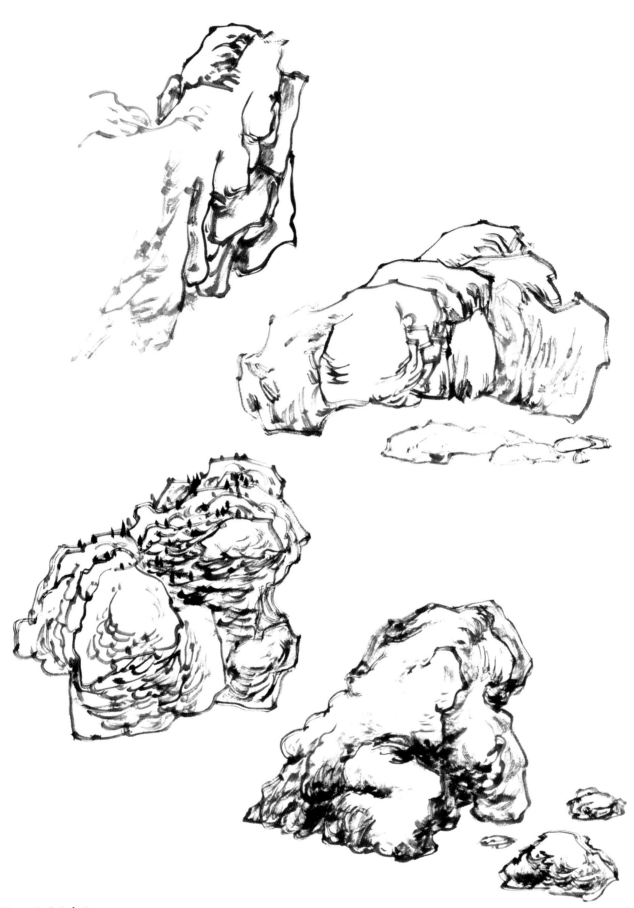

折帶皴

蘸取重墨，以曲折凌厲的墨
線繪製山石的結構。

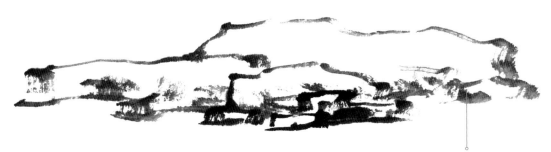

以渴筆（筆頭含有很少水分）皴擦，再以中鋒
托筆接著再側鋒橫刮進行皴擦。

多次皴擦後，表現出山石虛
靈秀峭之美。

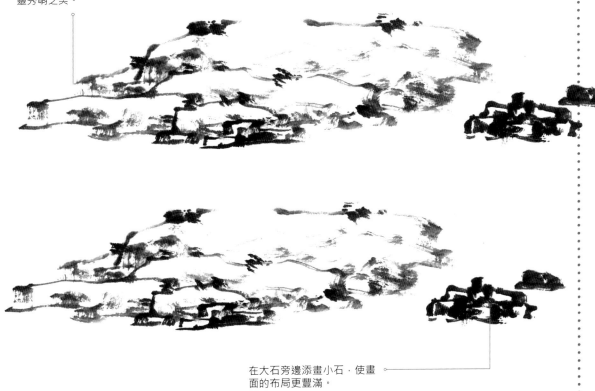

在大石旁邊添畫小石，使畫
面的布局更豐滿。

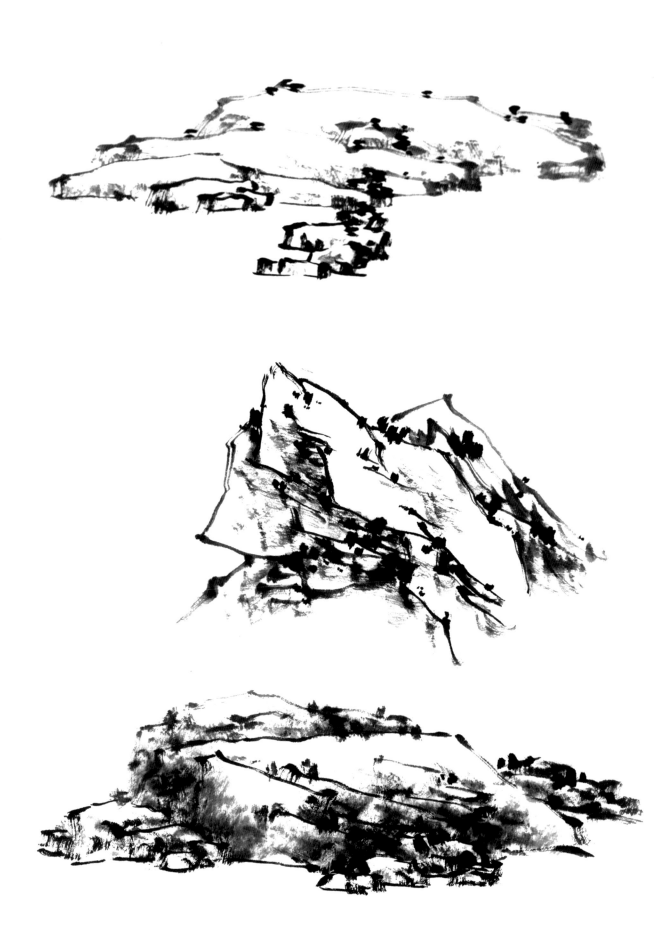

釘頭皴

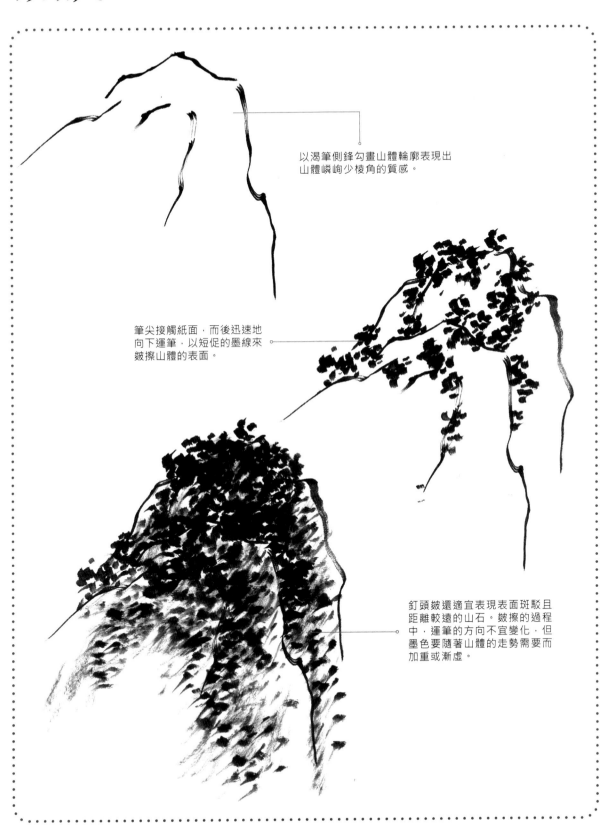

以渴筆側鋒勾畫山體輪廓表現出山體嶙峋少棱角的質感。

筆尖接觸紙面，而後迅速地向下運筆，以短促的墨線來皴擦山體的表面。

釘頭皴還適宜表現表面斑駁且距離較遠的山石。皴擦的過程中，運筆的方向不宜變化，但墨色要隨著山體的走勢需要而加重或漸虛。

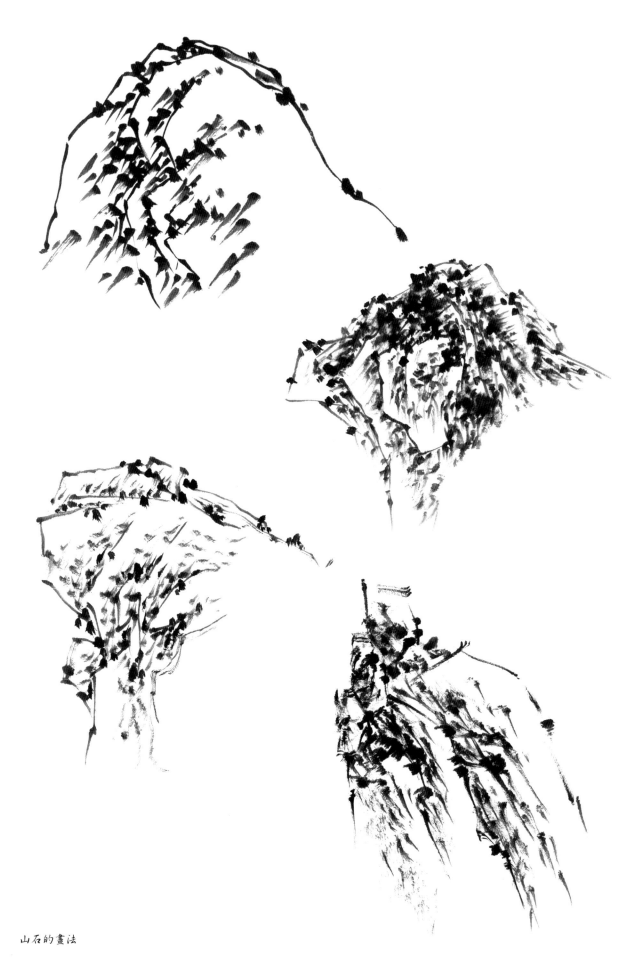

亂柴皴

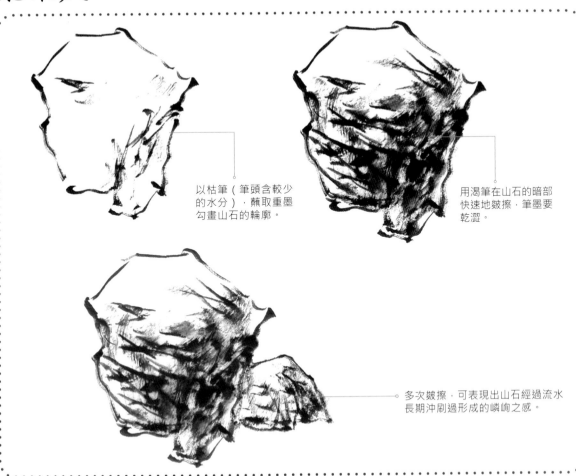

以枯筆（筆頭含較少的水分），蘸取重墨勾畫山石的輪廓。

用渴筆在山石的暗部快速地皴擦，筆墨要乾澀。

多次皴擦，可表現出山石經過流水長期沖刷過形成的嶙峋之感。

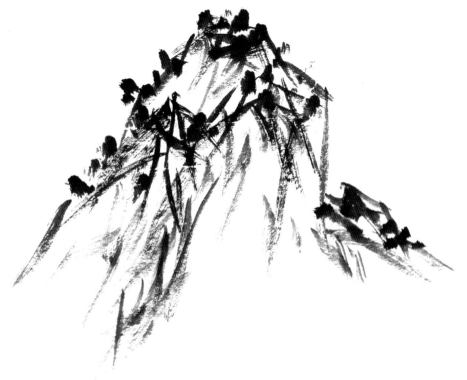

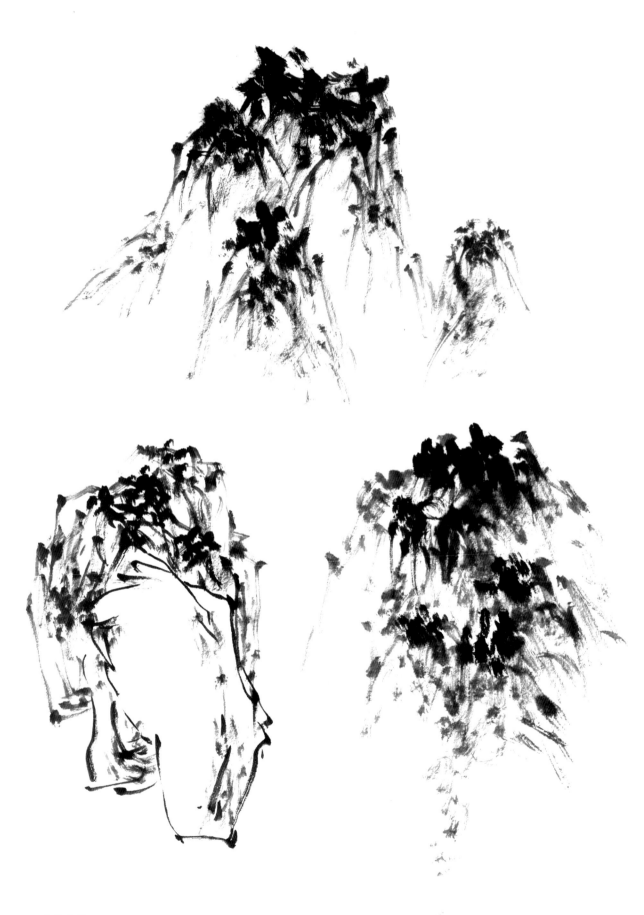

常見山體的畫法

　　繪製山體與繪製山石的技法步驟相同，但因為山體的結構更多變、脈絡更複雜，因此要求對結構的掌握更準確，墨色的變化更豐富。

高坡

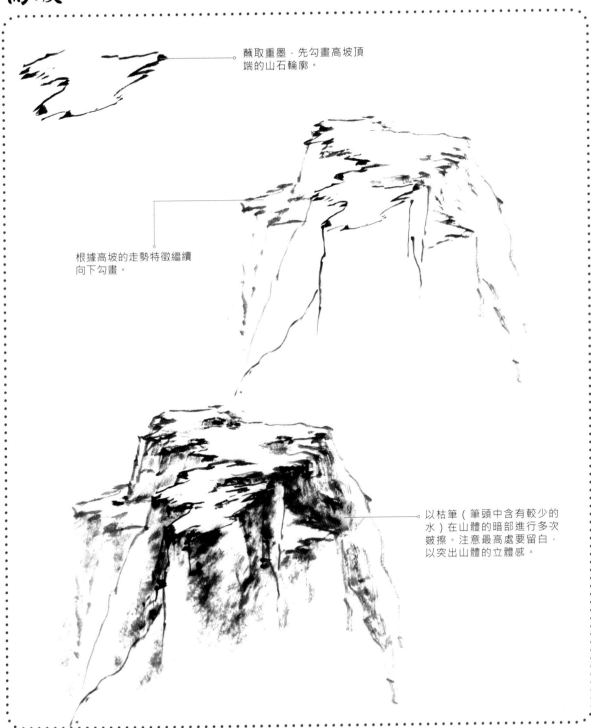

蘸取重墨，先勾畫高坡頂端的山石輪廓。

根據高坡的走勢特徵繼續向下勾畫。

以枯筆（筆頭中含有較少的水）在山體的暗部進行多次皴擦。注意最高處要留白，以突出山體的立體感。

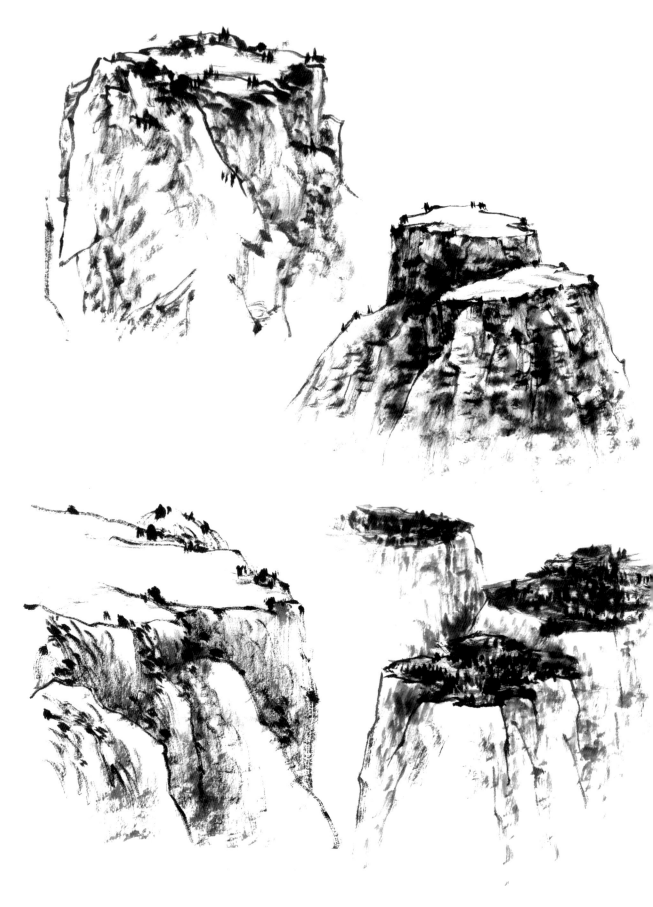

平坡

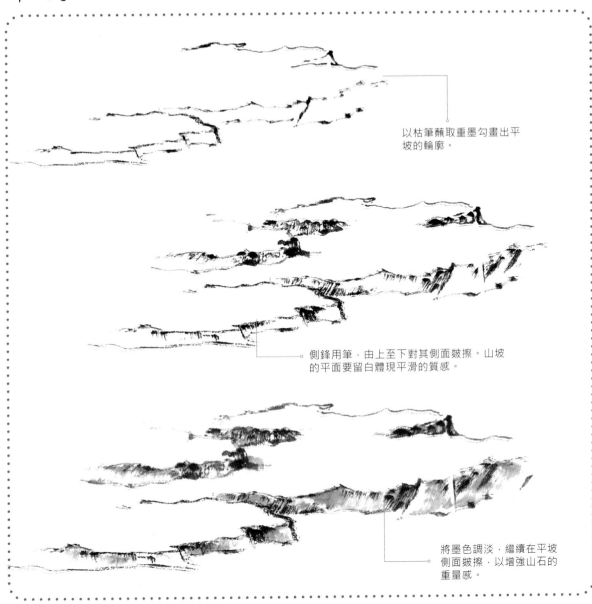

以枯筆蘸取重墨勾畫出平坡的輪廓。

側鋒用筆，由上至下對其側面皴擦。山坡的平面要留白體現平滑的質感。

將墨色調淡，繼續在平坡側面皴擦，以增強山石的重量感。

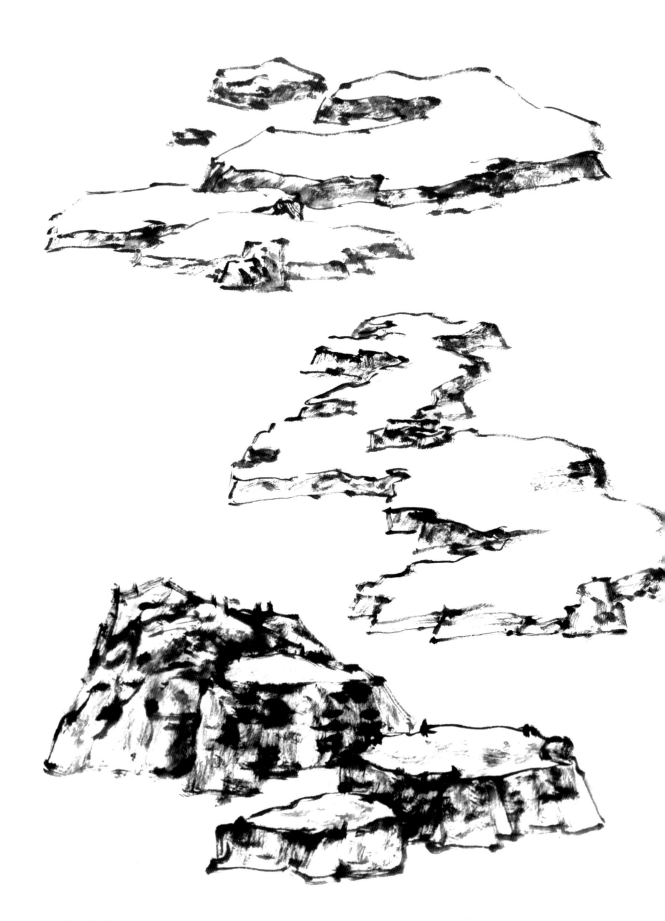

山峰

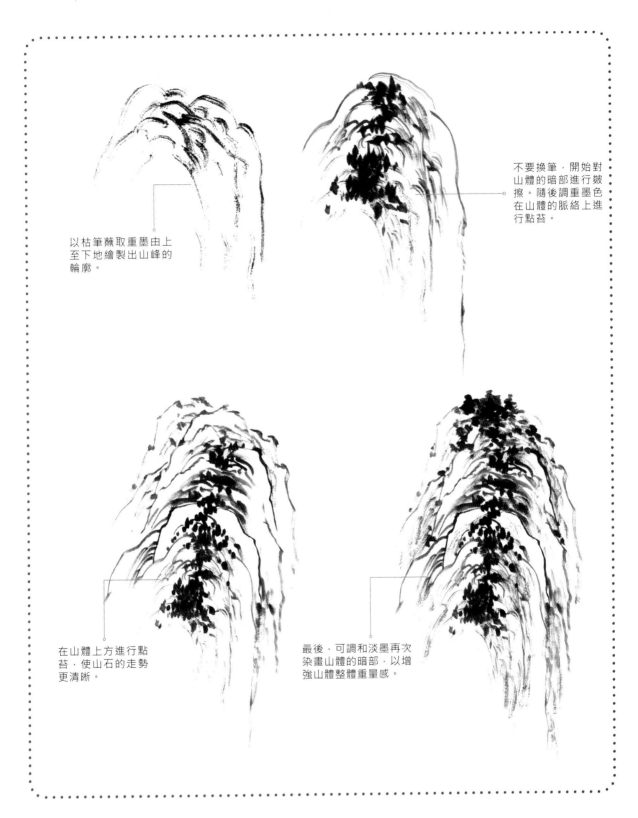

以枯筆蘸取重墨由上至下地繪製出山峰的輪廓。

不要換筆，開始對山體的暗部進行皴擦。隨後調重墨色在山體的脈絡上進行點苔。

在山體上方進行點苔，使山石的走勢更清晰。

最後，可調和淡墨再次染畫山體的暗部，以增強山體整體重量感。

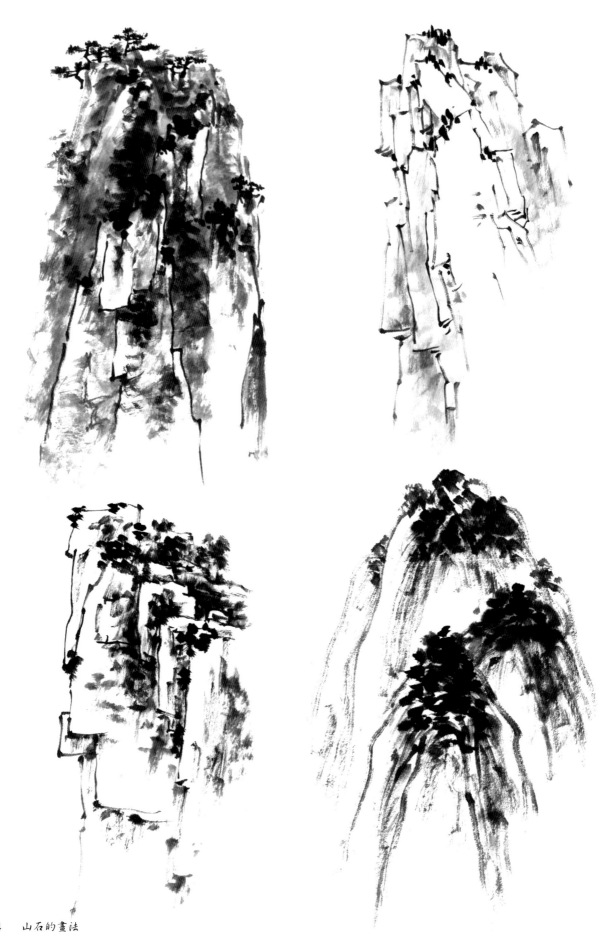

山路

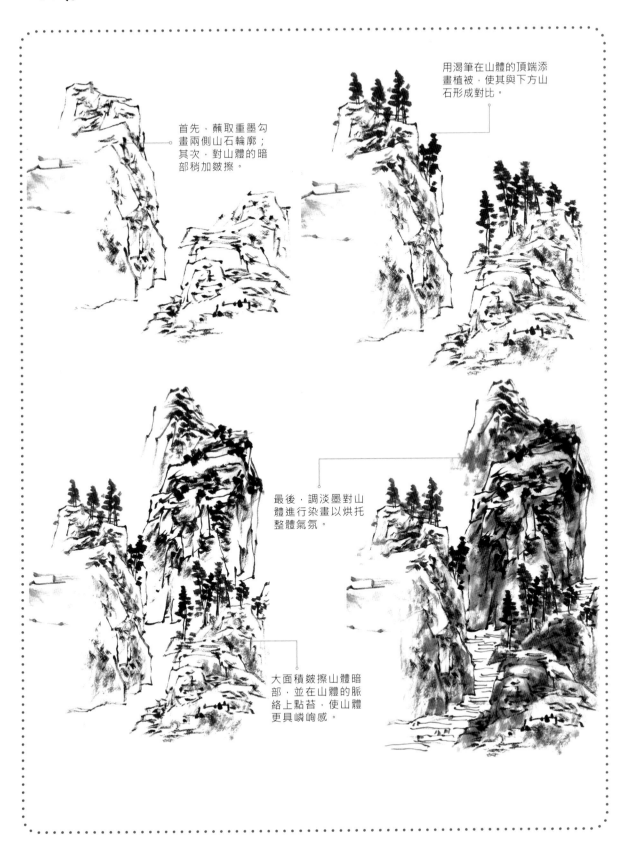

首先，蘸取重墨勾畫兩側山石輪廓；其次，對山體的暗部稍加皴擦。

用渴筆在山體的頂端添畫植被，使其與下方山石形成對比。

最後，調淡墨對山體進行染畫以烘托整體氣氛。

大面積皴擦山體暗部，並在山體的脈絡上點苔，使山體更具嶙峋感。

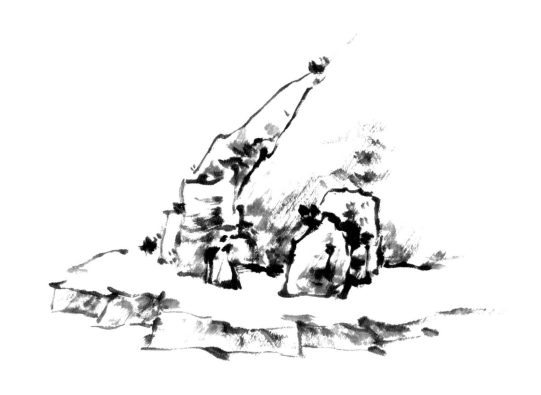

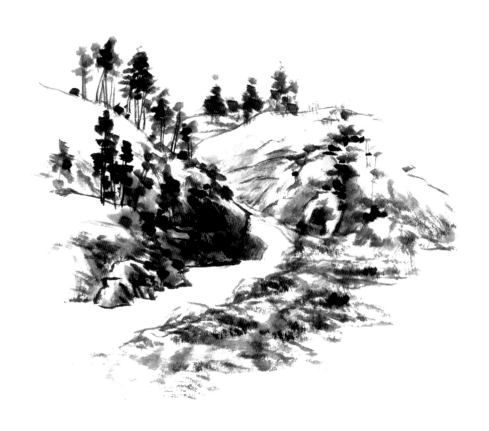

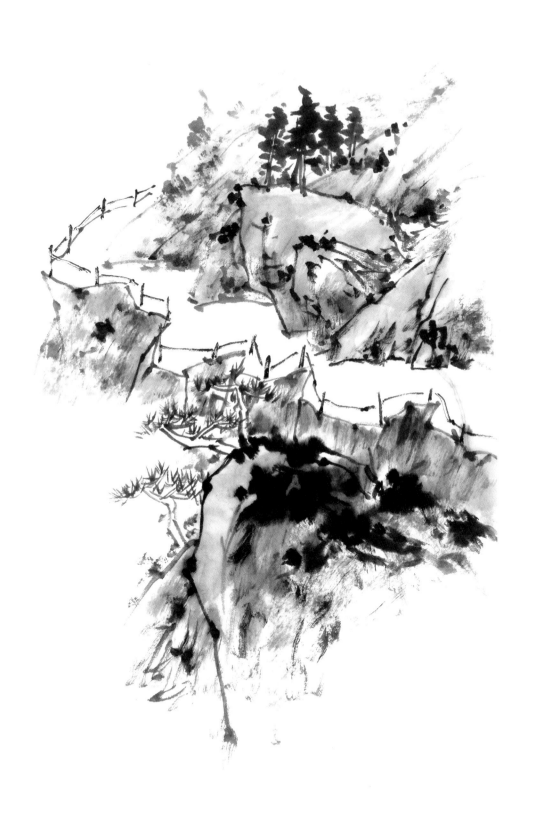

山巒

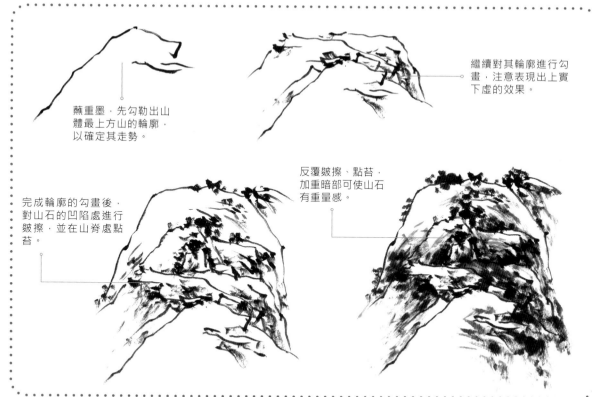

蘸重墨，先勾勒出山
體最上方山的輪廓，
以確定其走勢。

繼續對其輪廓進行勾
畫，注意表現出上實
下虛的效果。

完成輪廓的勾畫後，
對山石的凹陷處進行
皴擦，並在山脊處點
苔。

反覆皴擦、點苔，
加重暗部可使山石
有重量感。

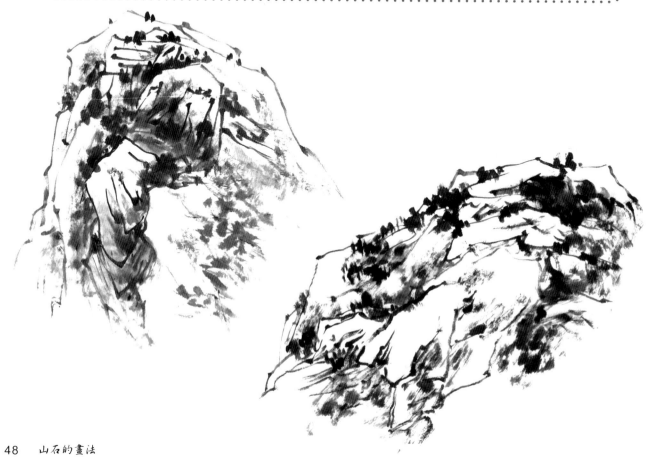

山脈

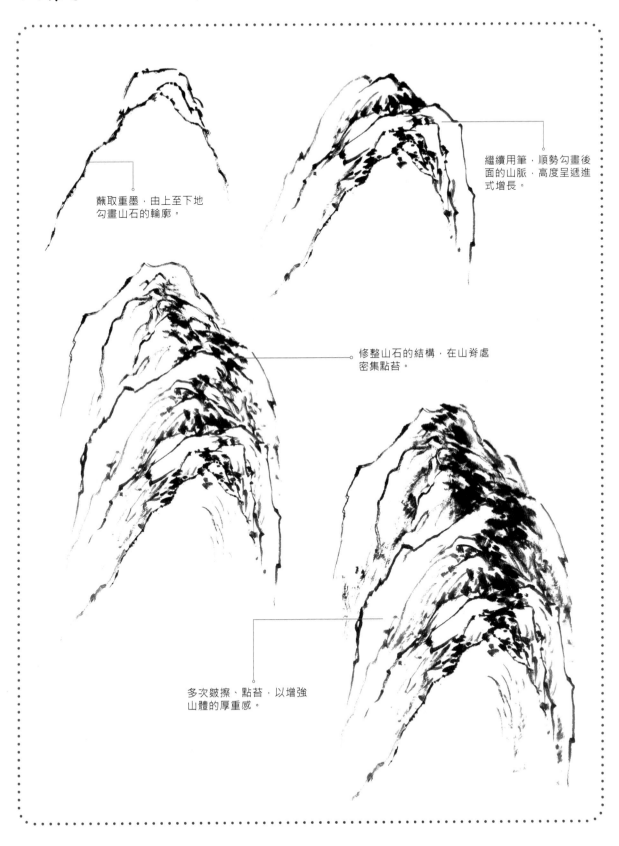

蘸取重墨，由上至下地
勾畫山石的輪廓。

繼續用筆，順勢勾畫後
面的山脈，高度呈遞進
式增長。

修整山石的結構，在山脊處
密集點苔。

多次皴擦、點苔，以增強
山體的厚重感。

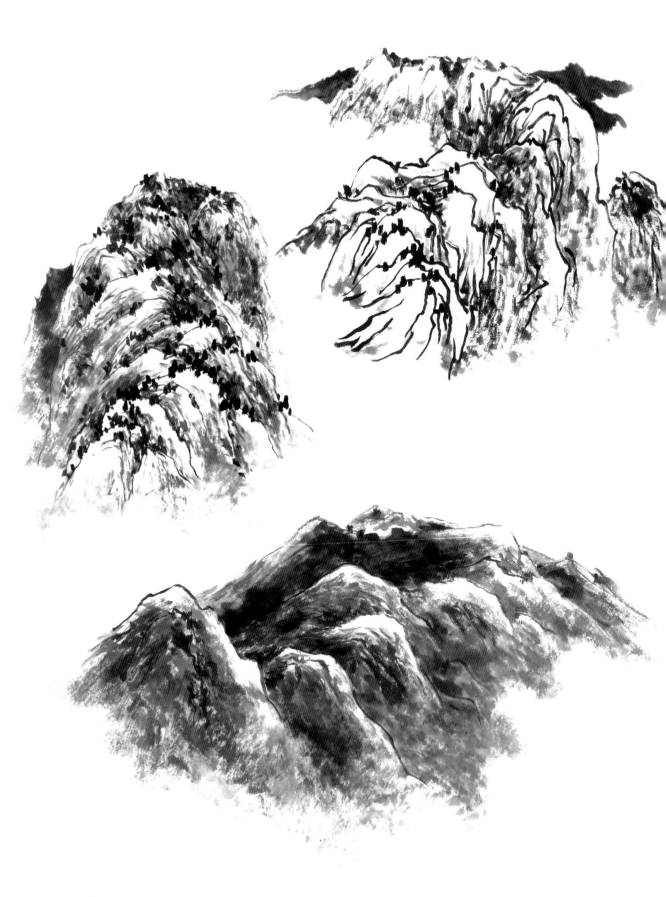

山田

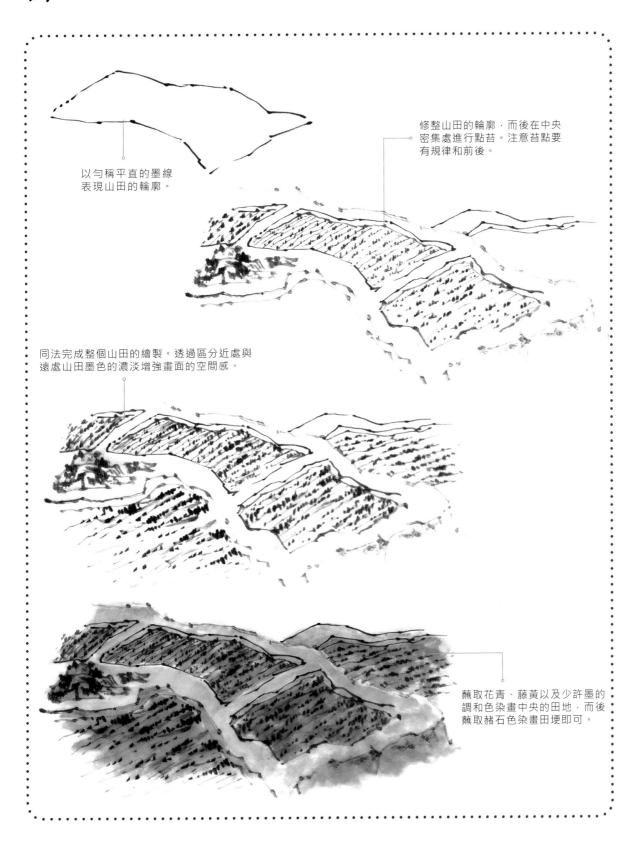

以勻稱平直的墨線
表現山田的輪廓。

修整山田的輪廓，而後在中央
密集處進行點苔。注意苔點要
有規律和前後。

同法完成整個山田的繪製。透過區分近處與
遠處山田墨色的濃淡增強畫面的空間感。

蘸取花青、藤黃以及少許墨的
調和色染畫中央的田地，而後
蘸取赭石色染畫田埂即可。

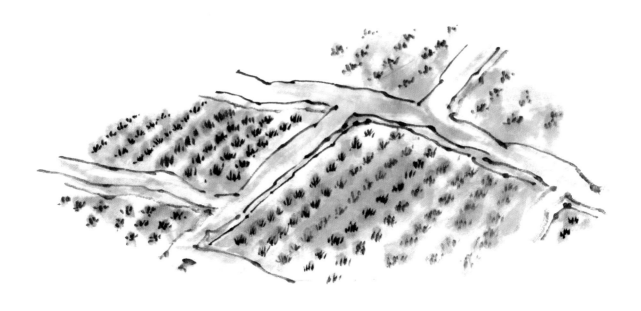

石间坡

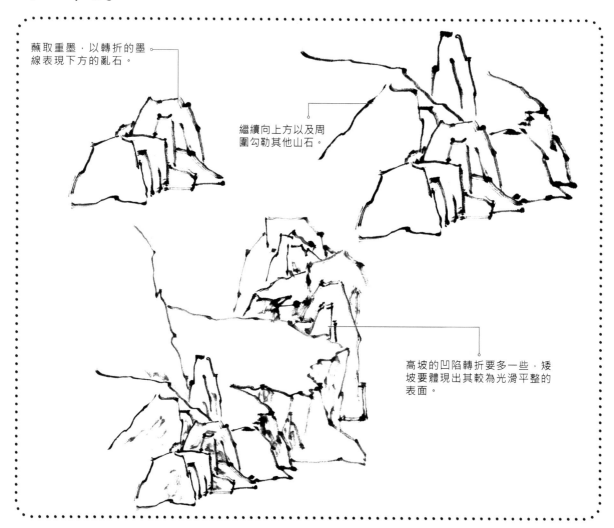

蘸取重墨，以轉折的墨線表現下方的亂石。

繼續向上方以及周圍勾勒其他山石。

高坡的凹陷轉折要多一些，矮坡要體現出其較為光滑平整的表面。

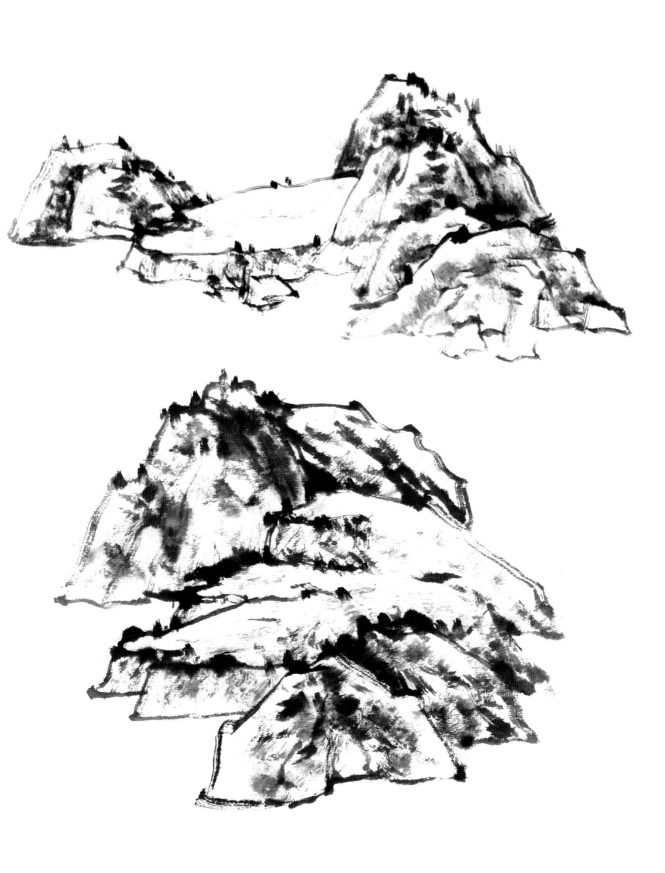

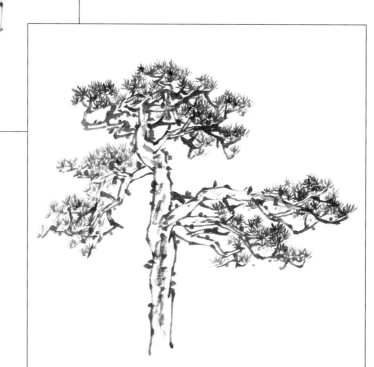

第三章 樹的畫法

樹在山水畫中是表現遠近、高低、大小
的最佳參照物，還可以將畫面的結構鮮
明地表現出來。樹還可以烘托氣氛，帶
給觀賞者更生動的畫面感。

樹幹的畫法

　　"畫山水必先畫樹，畫樹必先畫幹"。樹的結構可分為根、幹、枝、葉四個部分。這其中，樹幹的走向直接決定了樹的生長形態。在繪製樹幹的時候，通常是先立主幹再出小枝，注意避免出現過多的結構重複使樹有呆板之感。

單勾法

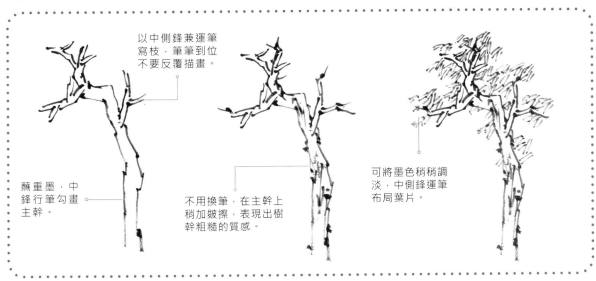

以中側鋒兼運筆寫枝，筆筆到位不要反覆描畫。

蘸重墨，中鋒行筆勾畫主幹。

不用換筆，在主幹上稍加皴擦，表現出樹幹粗糙的質感。

可將墨色稍稍調淡，中側鋒運筆布局葉片。

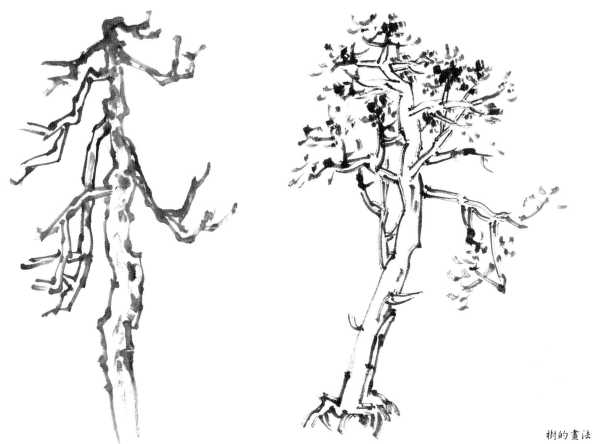

勾皴法

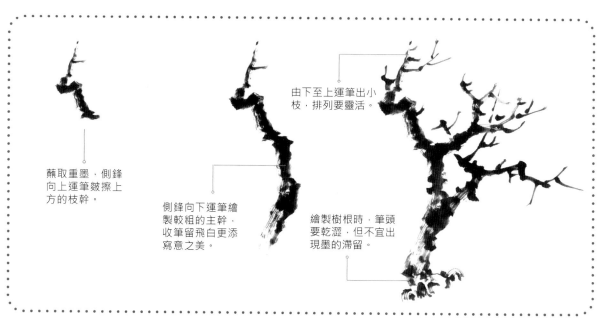

蘸取重墨，側鋒向上運筆皴擦上方的枝幹。

側鋒向下運筆繪製較粗的主幹，收筆留飛白更添寫意之美。

由下至上運筆出小枝，排列要靈活。

繪製樹根時，筆頭要乾澀，但不宜出現墨的滯留。

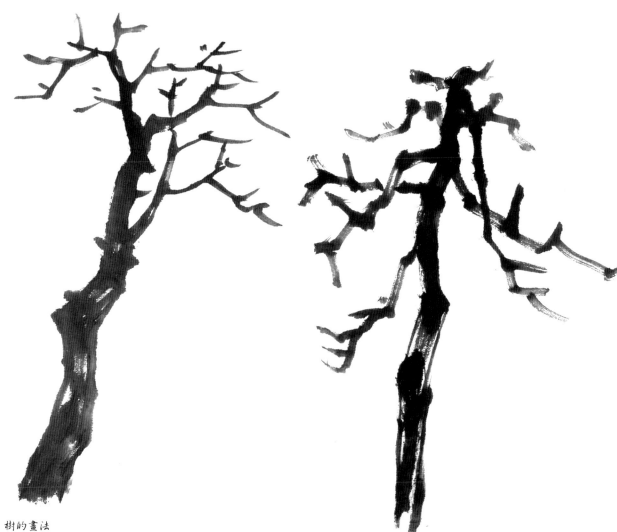

樹枝的畫法

樹枝的生長結構可以分為向上生長、向下彎曲以及平生橫出這三種狀態。出枝時要遵循樹分四枝的原則，即樹幹前後左右出枝，切忌過於整齊的排列，使其缺乏錯落的風致。

鹿角枝

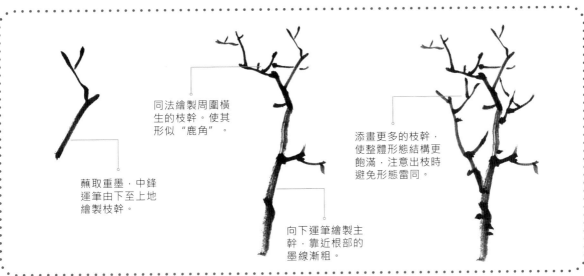

蘸取重墨，中鋒運筆由下至上地繪製枝幹。

同法繪製周圍橫生的枝幹。使其形似 "鹿角"。

向下運筆繪製主幹，靠近根部的墨線漸粗。

添畫更多的枝幹，使整體形態結構更飽滿，注意出枝時避免形態雷同。

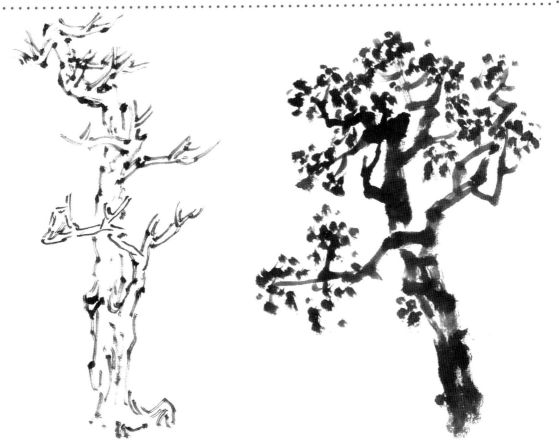

蟹爪枝

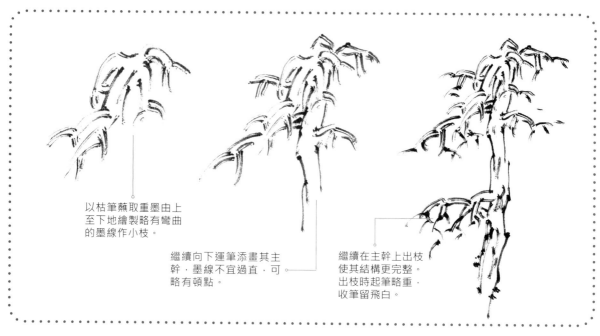

以枯筆蘸取重墨由上
至下地繪製略有彎曲
的墨線作小枝。

繼續向下運筆添畫其主
幹，墨線不宜過直，可
略有頓點。

繼續在主幹上出枝
使其結構更完整。
出枝時起筆略重，
收筆留飛白。

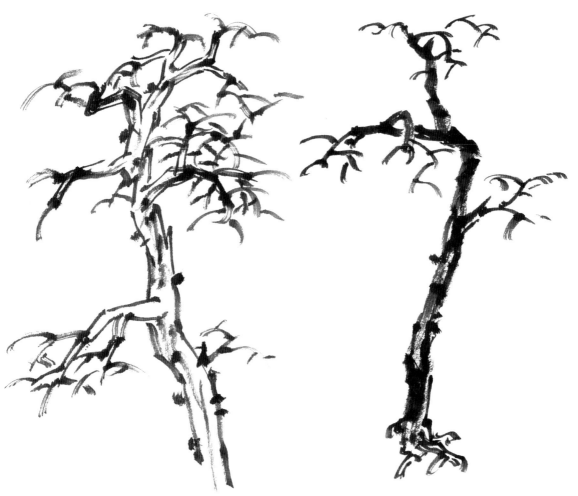

藤蔓枝

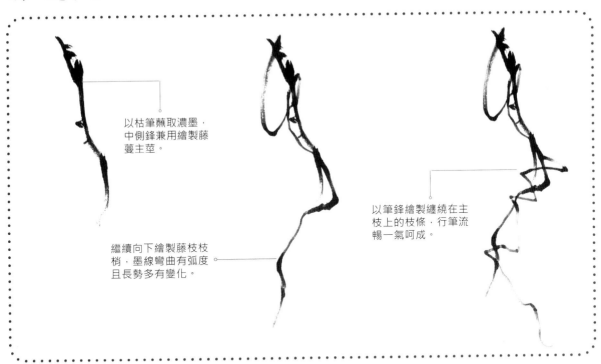

以枯筆蘸取濃墨，中側鋒兼用繪製藤蔓主莖。

繼續向下繪製藤枝枝梢，墨線彎曲有弧度且長勢多有變化。

以筆鋒繪製纏繞在主枝上的枝條，行筆流暢一氣呵成。

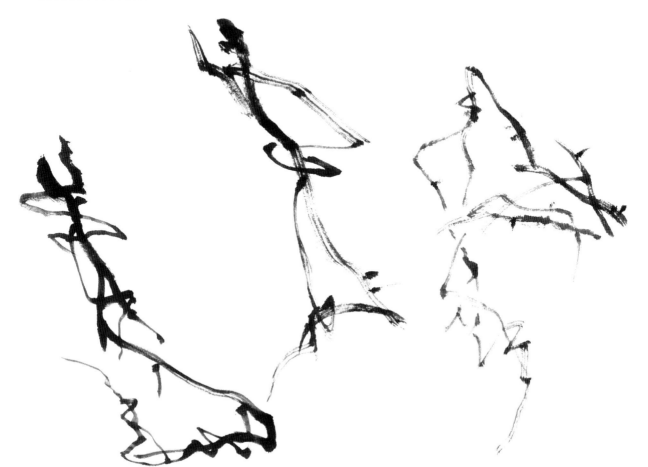

樹葉的畫法

　　樹葉常用的畫法是點葉法（用筆線直接點畫）和夾葉法（用筆線勾勒而成）。樹葉使樹的結構更豐滿也更美觀。布局葉子的時候，要根據其自然生長的特點進行繪製，使葉與葉之間相互疊加而不繁亂，且葉片的分布疏密得當。

點葉法

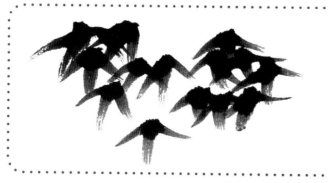

個字點

繪製個字點的時候，以中鋒運筆由上至下地進行點畫，使葉片相疊相交，整體都呈下垂之勢。

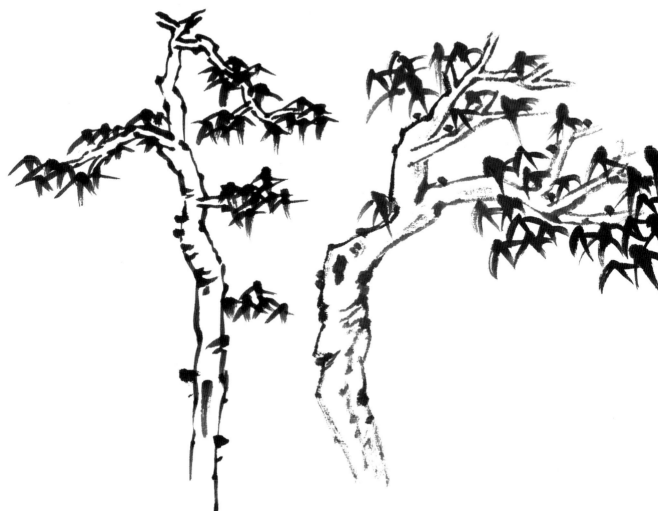

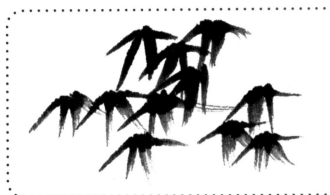

介字點

蘸取重墨，分四筆繪製一組葉片，形似介字。繪製時，墨線要有一定的弧度，濃淡相兼使葉叢有空間感。

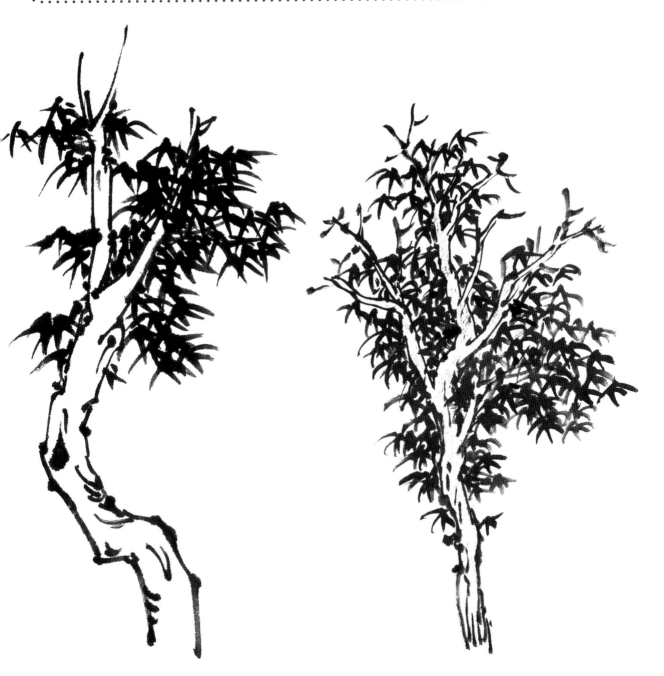

大混點

保持筆頭含較少的水分，先蘸取濃墨，側
鋒臥筆點畫些許扁平的點；而後將墨色調
淡，在空隙間繼續點畫即可。

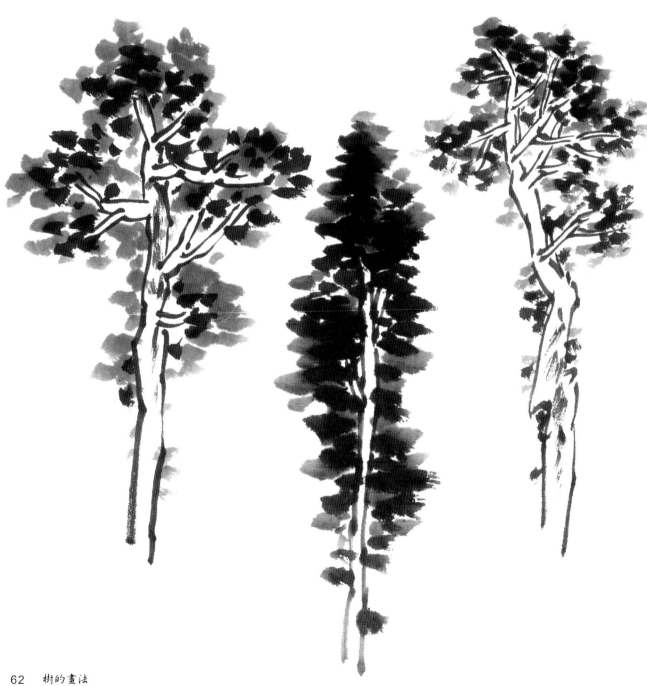

梅花點

使筆頭含有一定的水分，蘸取濃墨，中側
鋒兼用筆。注意落筆時要微微旋轉筆頭，
撚筆點畫出葉片，且五筆為一組。

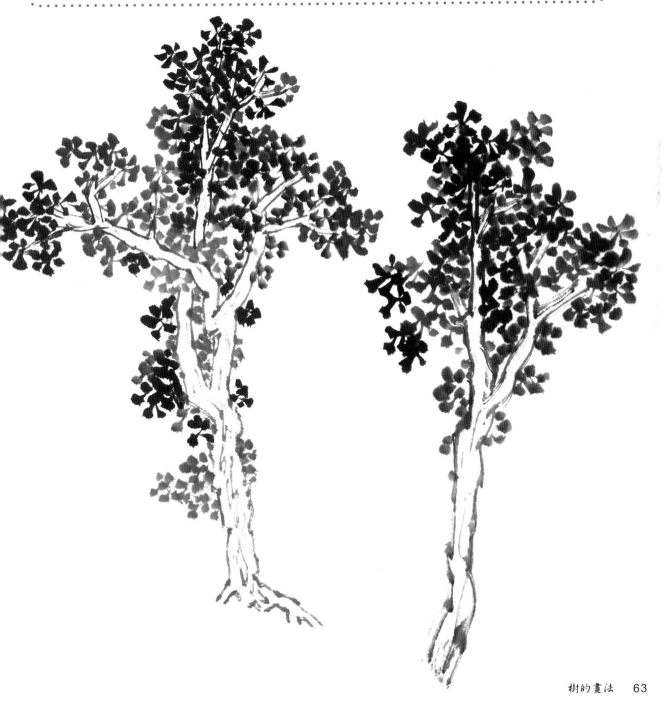

散筆點

保持筆頭含較少的水分，蘸取重墨，
散鋒向下進行點畫。由於散筆點沒有
具體的形態，更要求對墨色的乾濕濃
淡做出更豐富的變化。

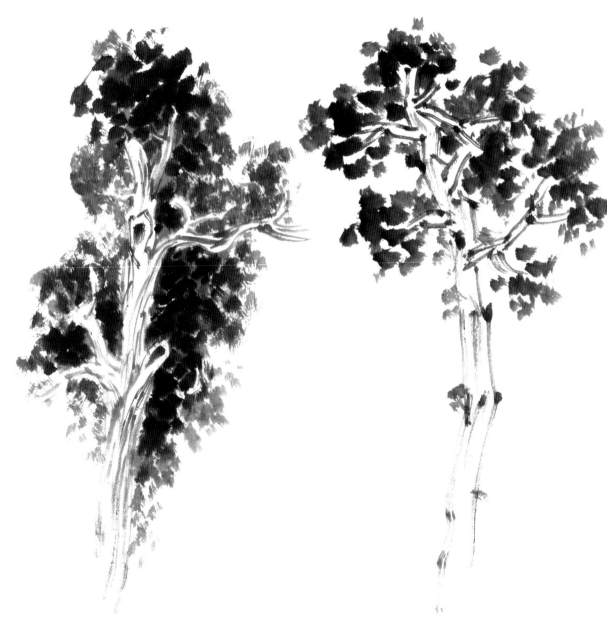

鼠足點

蘸取濃墨，起筆輕收筆重，中鋒
運筆分四至五筆繪製出一組葉
片。若想體現出空間感，以墨色
的濃淡變化調整即可。

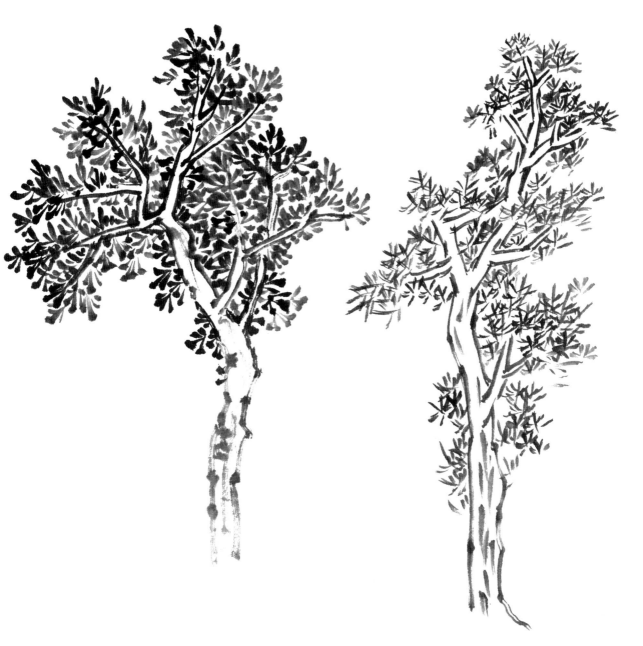

小混點

小混點與大混點的繪製方法基本一
致，只是墨點更小、更密集。要注意
的是繪製小混點時筆頭要飽含水墨，
不宜有乾澀的筆跡出現。

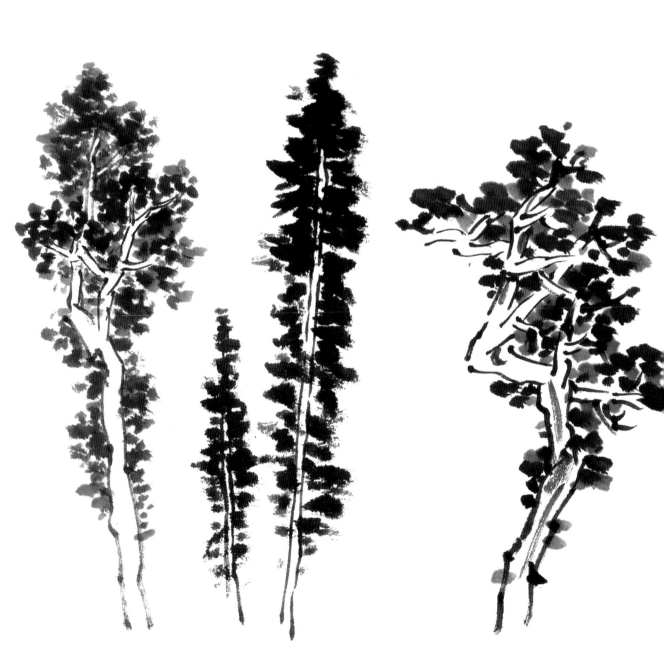

夾葉法

圓形夾葉

使筆頭含少量的水分，蘸取濃墨，乾筆側鋒圈畫葉片。注意墨圈不必各個首尾相連，可以體現出形態即可。

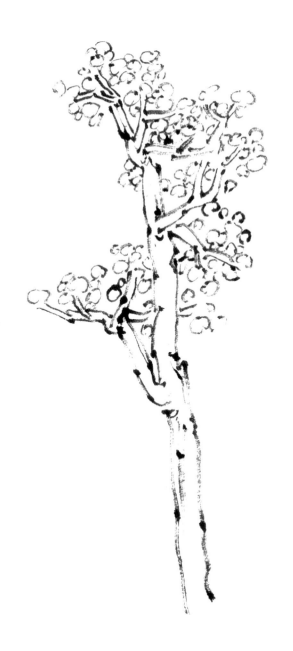

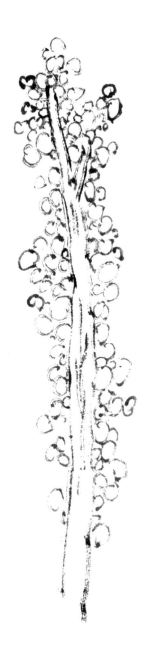

元寶形夾葉

保持筆頭的乾澀，先蘸取重墨繪製似 "元寶" 形狀的葉片；而後調淡墨色，在空隙處添畫形態較小的葉片。

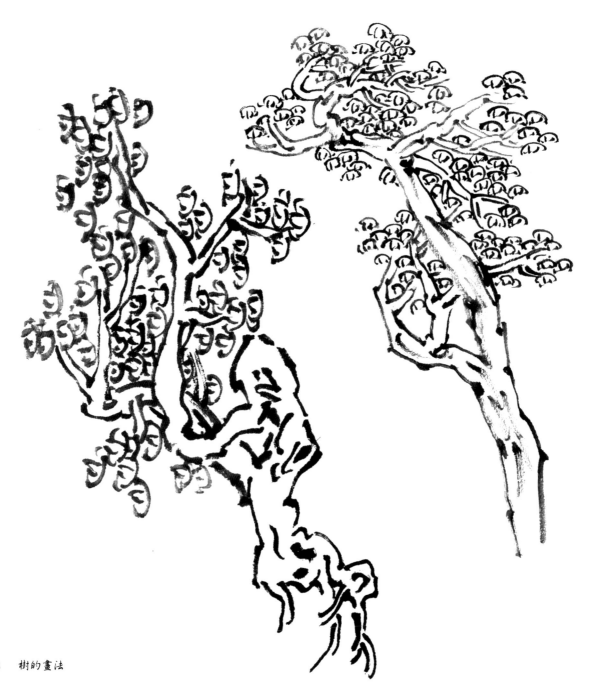

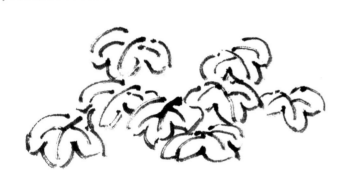

梧桐葉

筆頭含一定的水分，蘸取重墨，勾畫
分裂成三片的梧桐葉，而後中鋒運筆
在葉片上添畫葉脈。

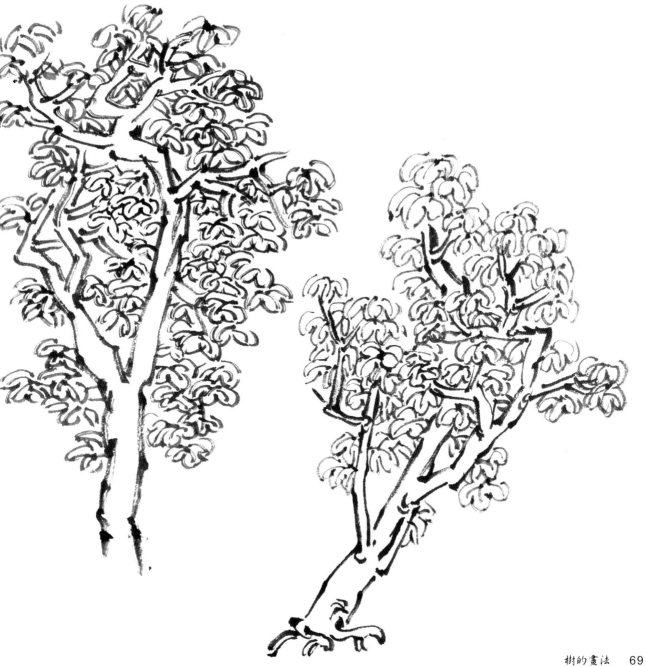

個字形夾葉

蘸取重墨，中鋒向下、向左、向右各回一筆組成一個葉片。注意起筆略頓而收筆回鋒增強畫面的寫意之美。

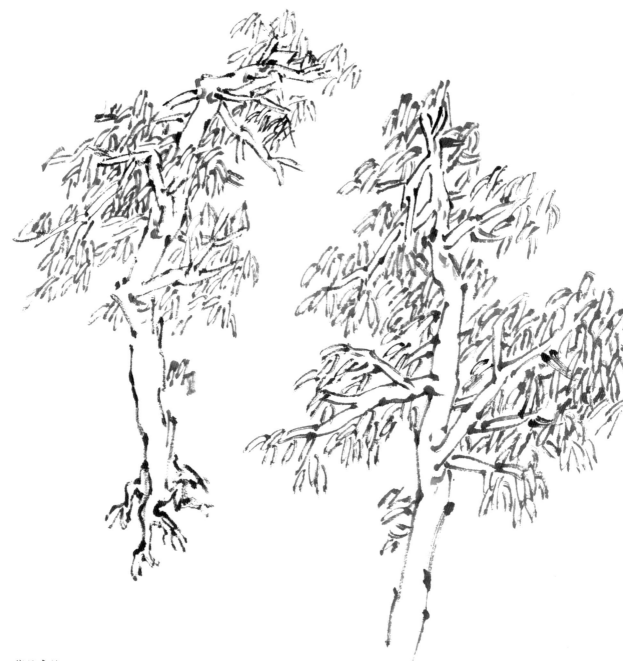

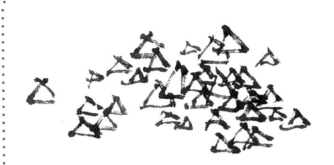

三角形夾葉

保持筆頭含較少的水分並蘸取重墨。中
側鋒運筆由左至右地繪成三角形。行筆
略快，不宜產生墨的滯留。

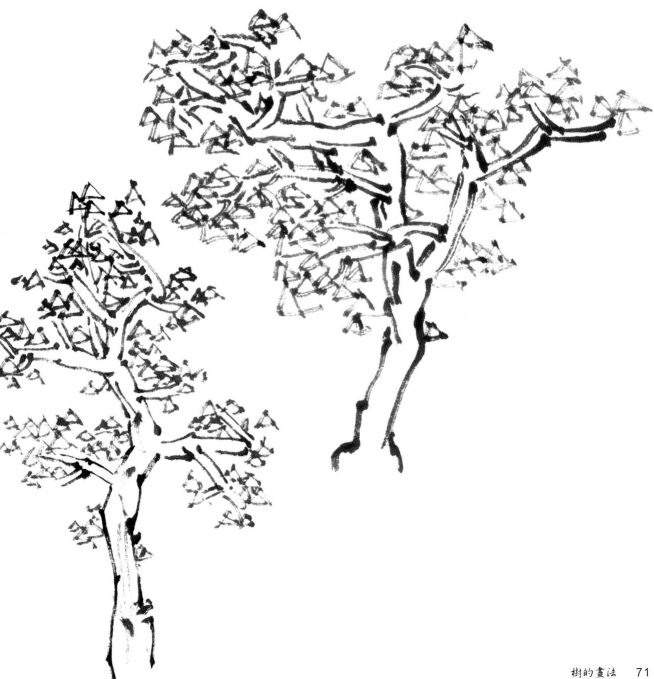

菊花式

蘸取重墨，左右兩筆繪略有弧度的
墨線成一個葉片。繼續繪製其他的
葉片，使其呈發散式分布。

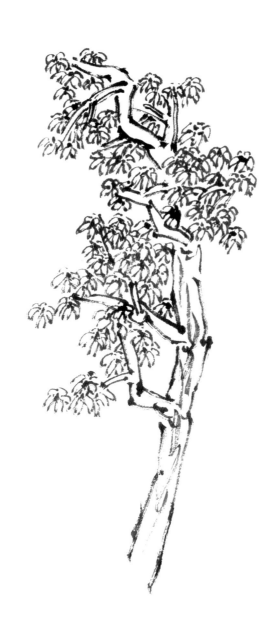

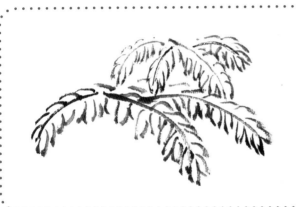

香椿葉

香椿葉的葉片排列較為整齊，且由枝梢向末端逐漸變大。繪製時，用略帶有弧度的墨線勾勒葉片的大致輪廓即可。

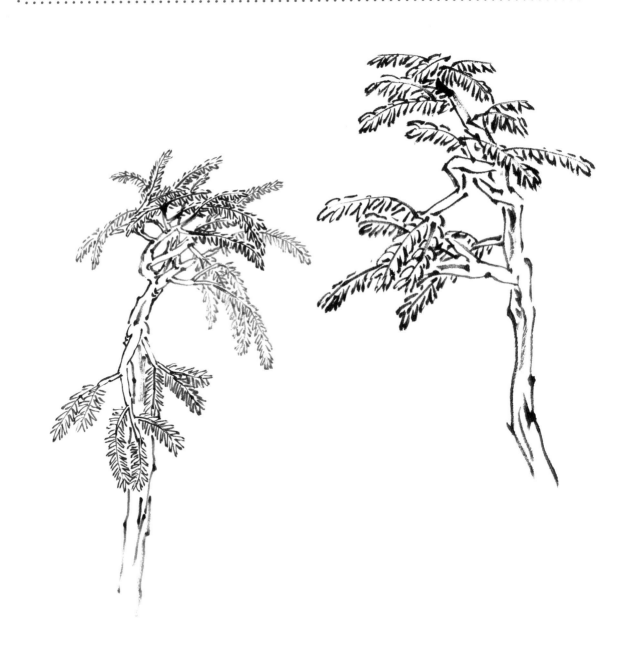

常見樹的畫法

每棵樹因為生長的結構、形態的不同都表現出了不同的特點，出現在畫面中時也給觀者帶了不同的感受。我們在繪製的時候要先透過觀察再下筆，表現出樹的準確結構外，還要體現出樹的特質。

松樹

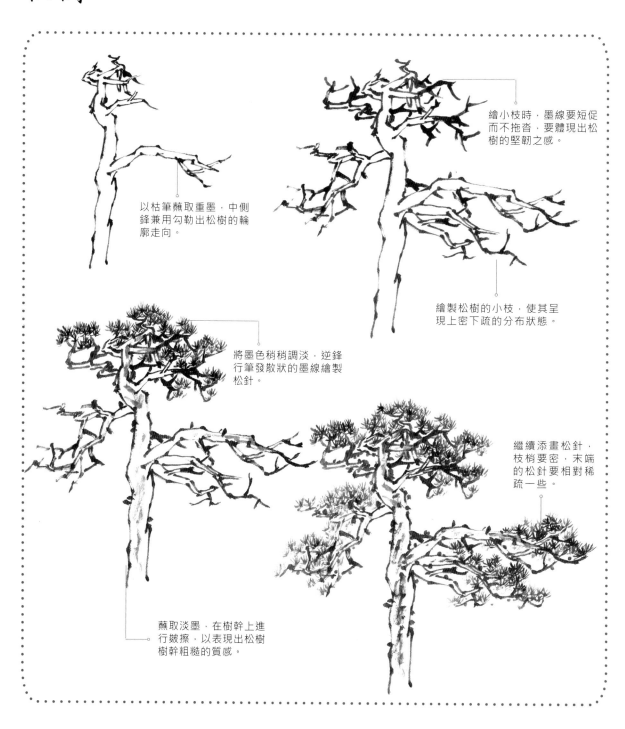

繪小枝時，墨線要短促而不拖沓，要體現出松樹的堅韌之感。

以枯筆蘸取重墨，中側鋒兼用勾勒出松樹的輪廓走向。

繪製松樹的小枝，使其呈現上密下疏的分布狀態。

將墨色稍稍調淡，逆鋒行筆發散狀的墨線繪製松針。

繼續添畫松針，枝梢要密，末端的松針要相對稀疏一些。

蘸取淡墨，在樹幹上進行皴擦，以表現出松樹樹幹粗糙的質感。

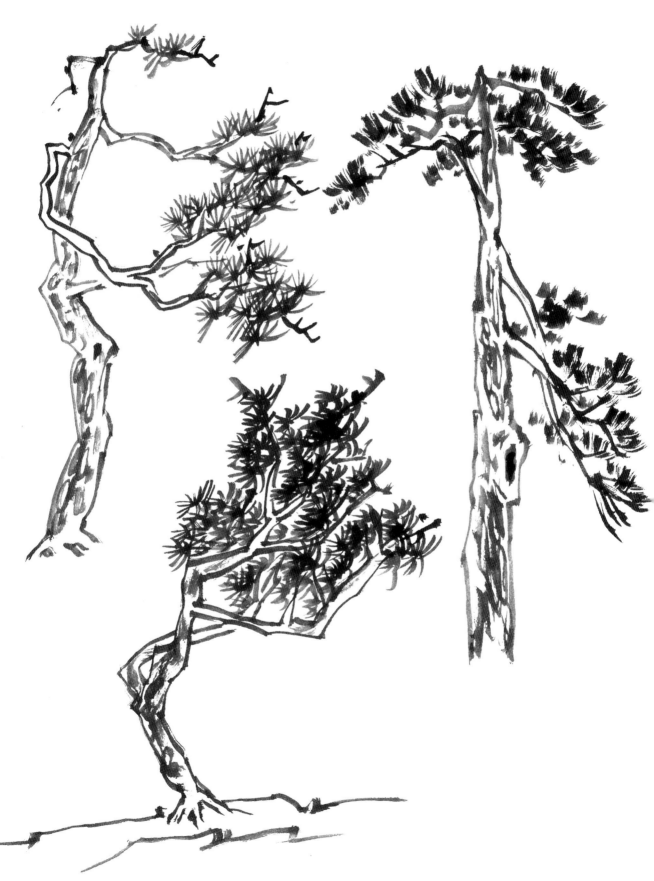

柏樹

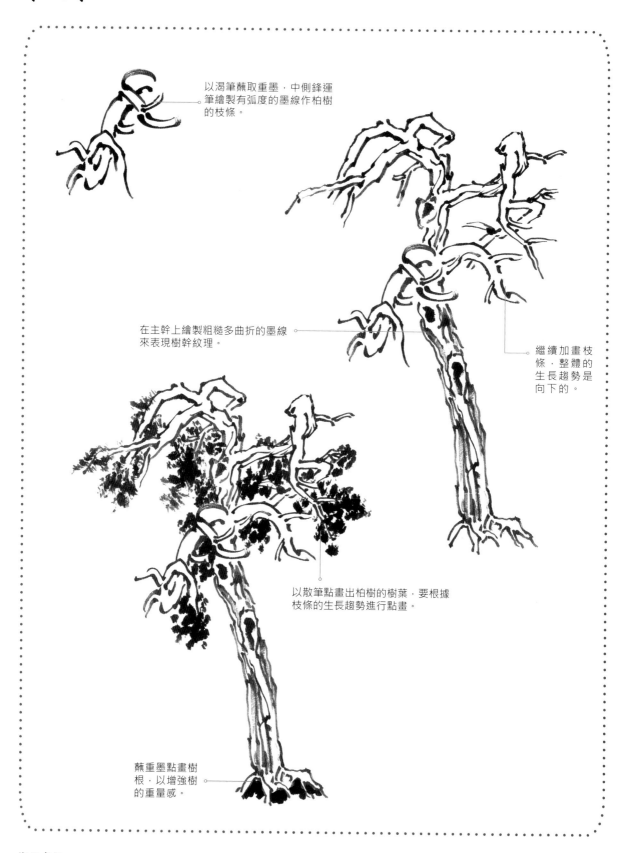

以渴筆蘸取重墨，中側鋒運筆繪製有弧度的墨線作柏樹的枝條。

在主幹上繪製粗糙多曲折的墨線來表現樹幹紋理。

繼續加畫枝條，整體的生長趨勢是向下的。

以散筆點畫出柏樹的樹葉，要根據枝條的生長趨勢進行點畫。

蘸重墨點畫樹根，以增強樹的重量感。

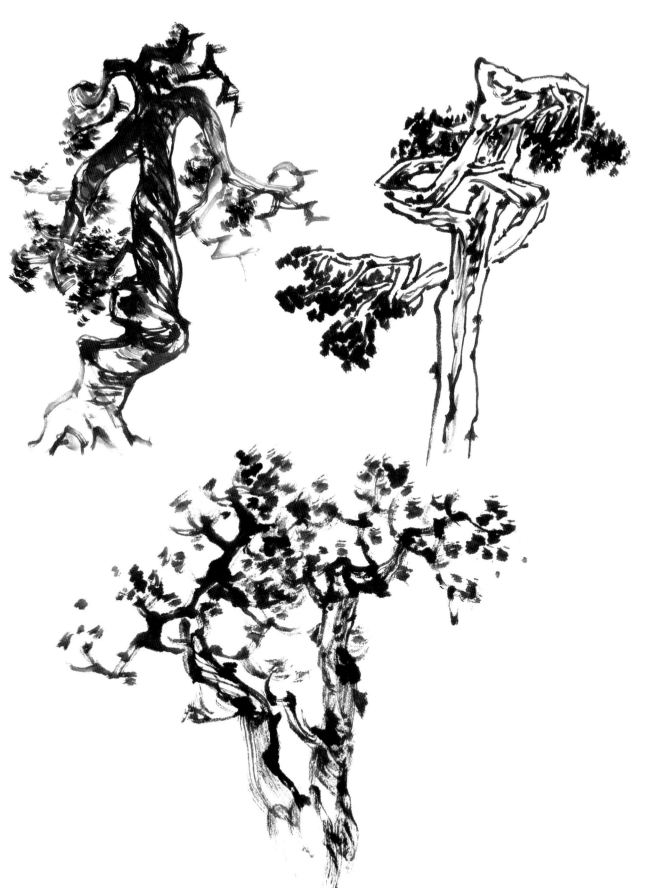

柳樹

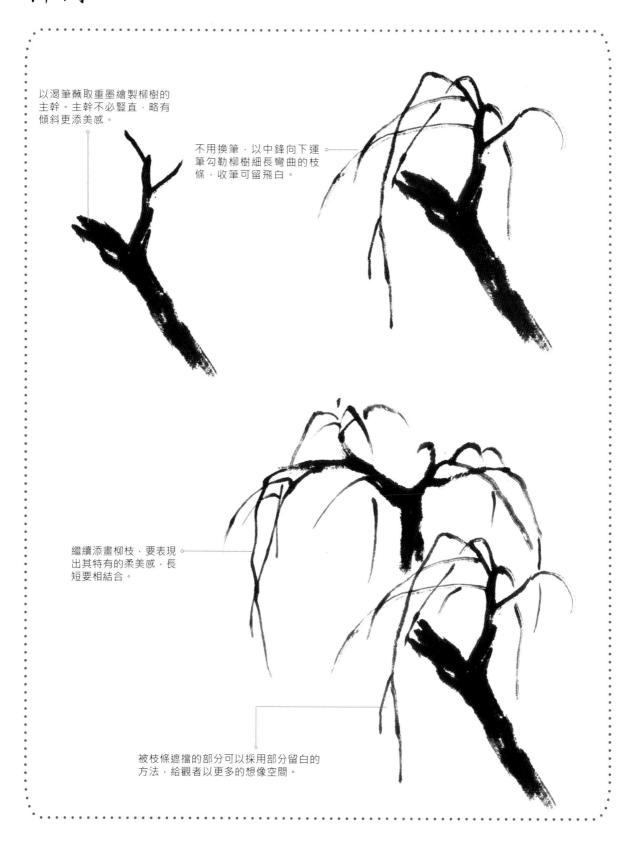

以渴筆蘸取重墨繪製柳樹的主幹。主幹不必豎直，略有傾斜更添美感。

不用換筆，以中鋒向下運筆勾勒柳樹細長彎曲的枝條，收筆可留飛白。

繼續添畫柳枝，要表現出其特有的柔美感，長短要相結合。

被枝條遮擋的部分可以採用部分留白的方法，給觀者以更多的想像空間。

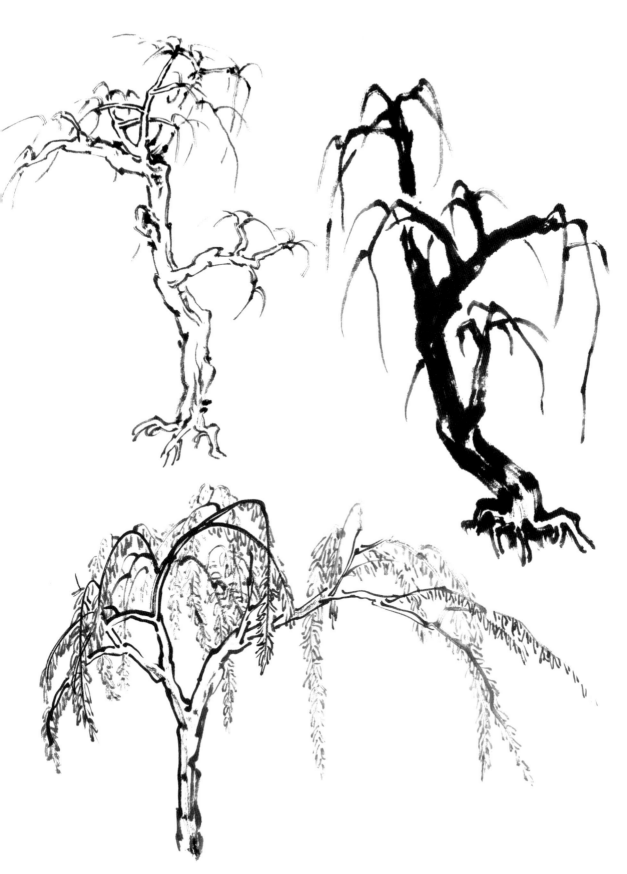

梧桐樹

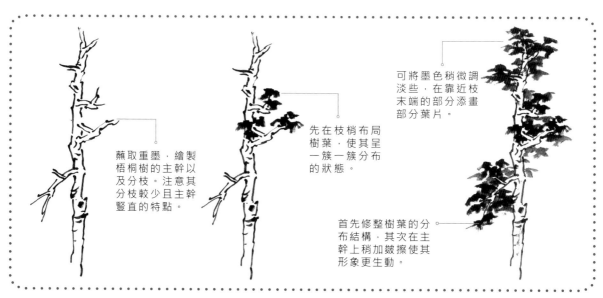

蘸取重墨，繪製梧桐樹的主幹以及分枝。注意其分枝較少且主幹豎直的特點。

先在枝梢布局樹葉，使其呈一簇一簇分布的狀態。

可將墨色稍微調淡些，在靠近枝末端的部分添畫部分葉片。

首先修整樹葉的分布結構，其次在主幹上稍加皴擦使其形象更生動。

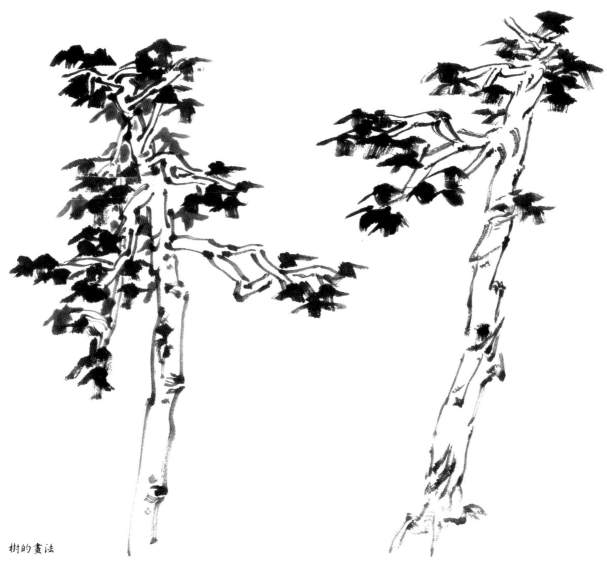

樹的組合畫法

畫樹，絕大多數情況下不畫獨樹，它們都是以不同的組合形態出現的。不管是要表現出稀疏的樹還是密集的樹，分清主次是最重要的。要使樹與樹之間顧盼有情，穿插有序。

兩棵

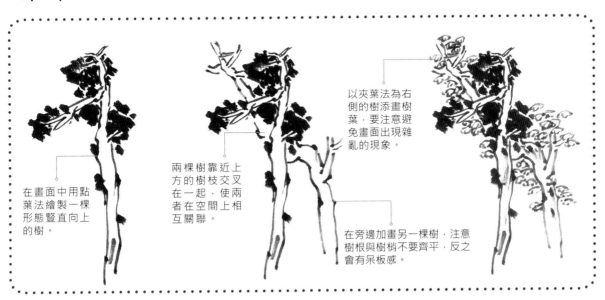

在畫面中用點葉法繪製一棵形態豎直向上的樹。

兩棵樹靠近上方的樹枝交叉在一起，使兩者在空間上相互關聯。

以夾葉法為右側的樹添畫樹葉，要注意避免畫面出現雜亂的現象。

在旁邊加畫另一棵樹，注意樹根與樹梢不要齊平，反之會有呆板感。

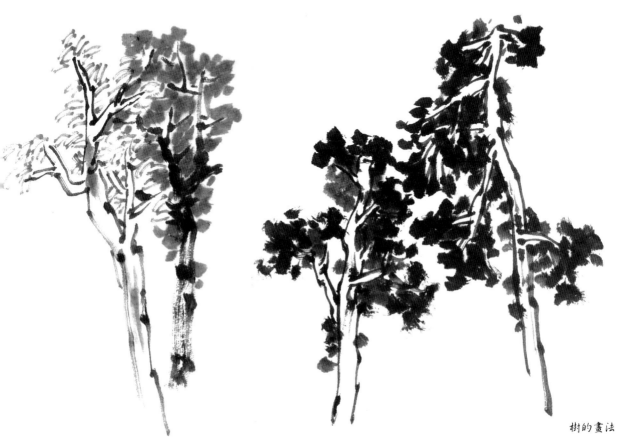

三棵

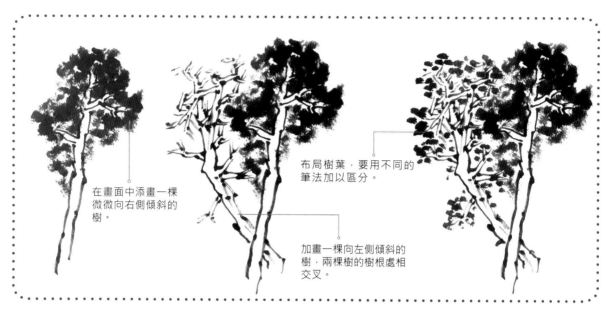

在畫面中添畫一棵微微向右側傾斜的樹。

布局樹葉，要用不同的筆法加以區分。

加畫一棵向左側傾斜的樹，兩棵樹的樹根處相交叉。

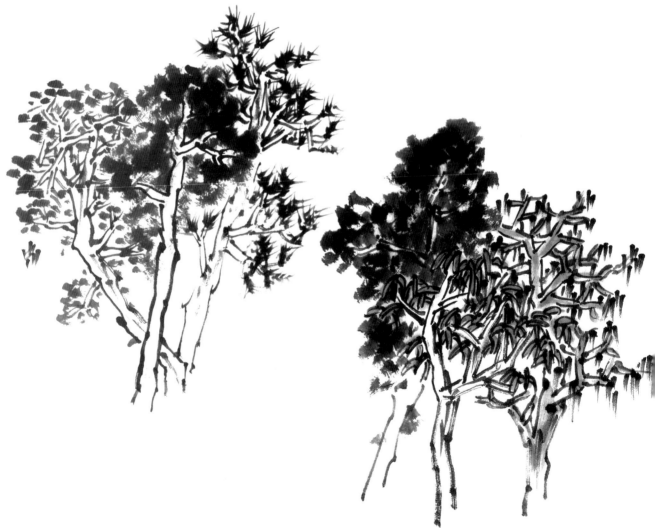

近景

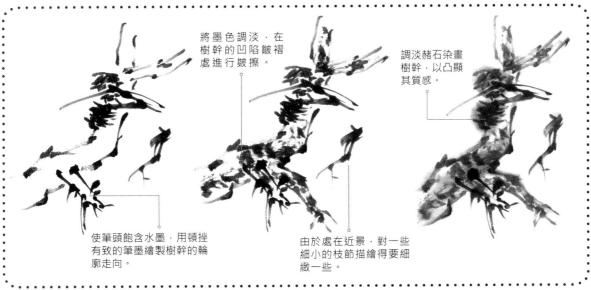

將墨色調淡，在樹幹的凹陷皺褶處進行皴擦。

調淡赭石染畫樹幹，以凸顯其質感。

使筆頭飽含水墨，用頓挫有致的筆墨繪製樹幹的輪廓走向。

由於處在近景，對一些細小的枝節描繪得要細緻一些。

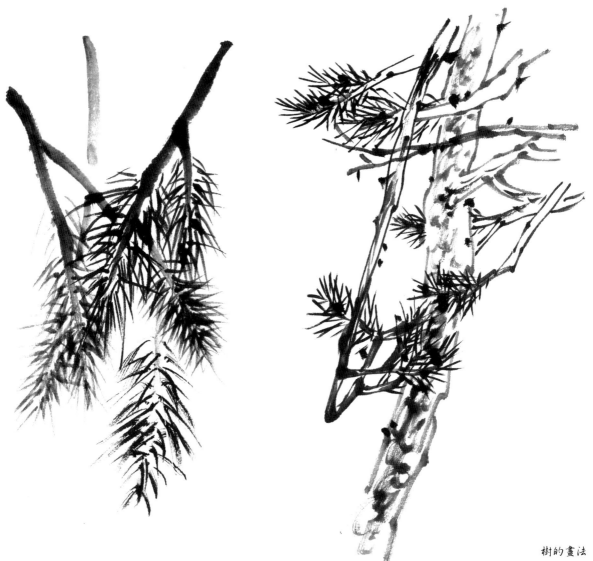

中景

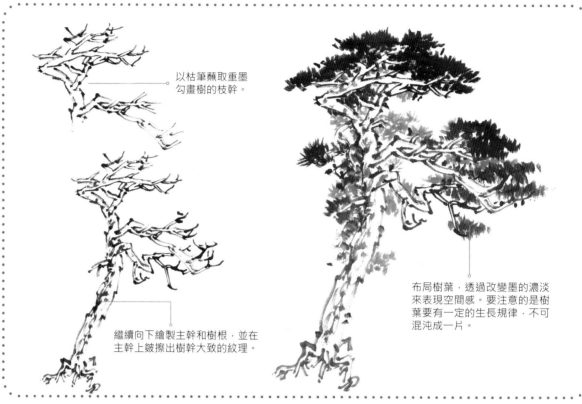

以枯筆蘸取重墨
勾畫樹的枝幹。

繼續向下繪製主幹和樹根，並在
主幹上皴擦出樹幹大致的紋理。

布局樹葉，透過改變墨的濃淡
來表現空間感。要注意的是樹
葉要有一定的生長規律，不可
混沌成一片。

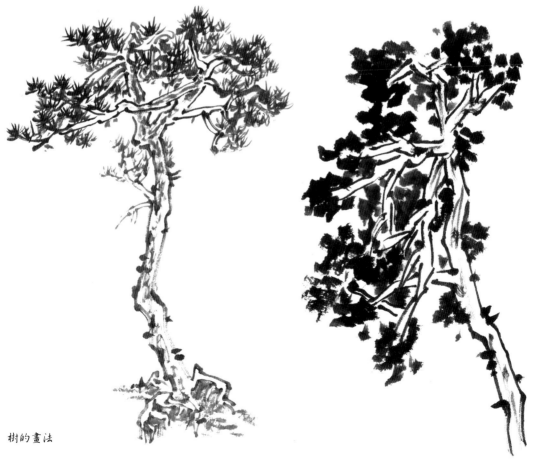

遠景

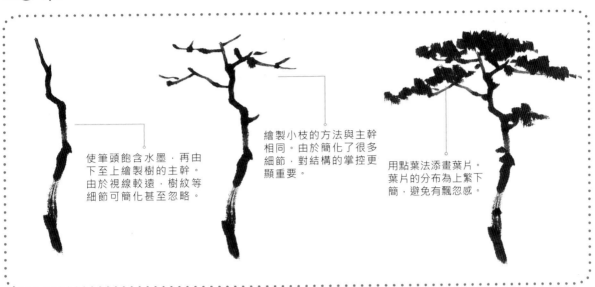

使筆頭飽含水墨，再由下至上繪製樹的主幹。由於視線較遠，樹紋等細節可簡化甚至忽略。

繪製小枝的方法與主幹相同。由於簡化了很多細節，對結構的掌控更顯重要。

用點葉法添畫葉片。葉片的分布為上繁下簡，避免有飄忽感。

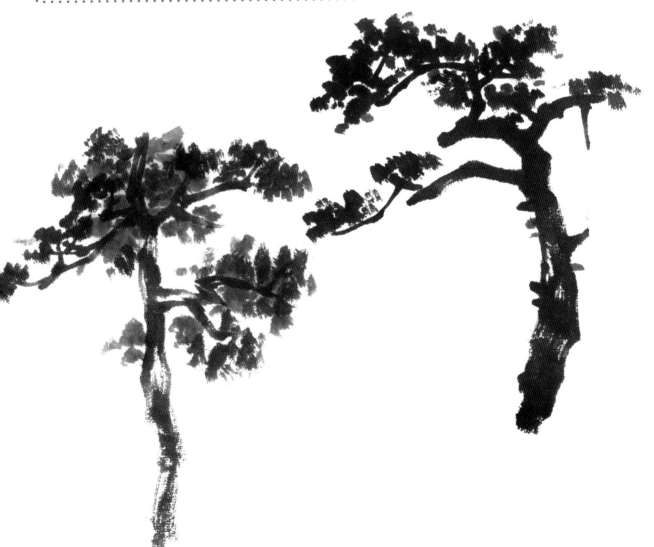

雜樹

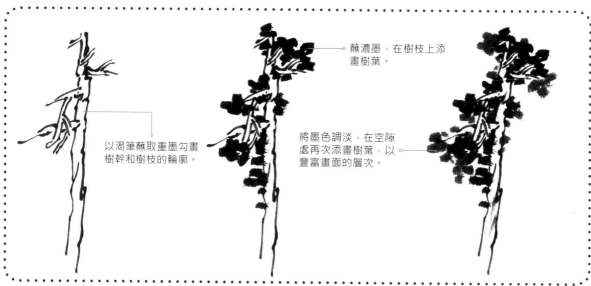

以渴筆蘸取重墨勾畫樹幹和樹枝的輪廓。

蘸濃墨，在樹枝上添畫樹葉。

將墨色調淡，在空隙處再次添畫樹葉，以豐富畫面的層次。

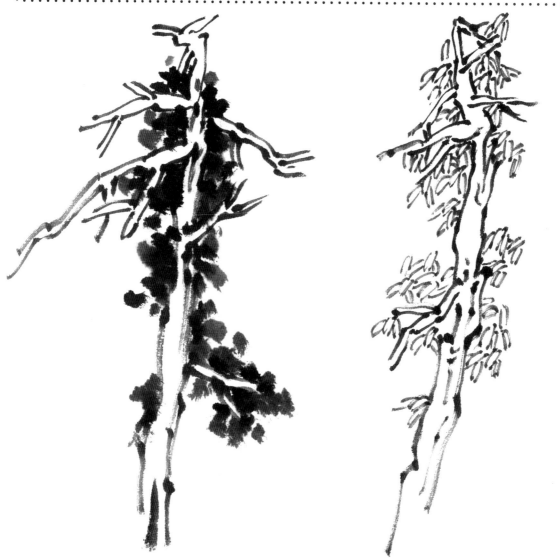

叢樹

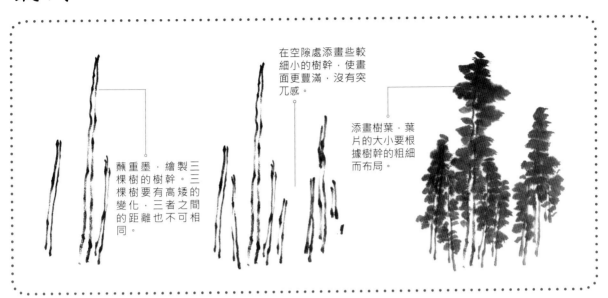

蘸重墨，繪製三棵樹的樹幹。三棵樹要有高矮的變化，三者之間的距離也不可相同。

在空隙處添畫些較細小的樹幹，使畫面更豐滿，沒有突兀感。

添畫樹葉，葉片的大小要根據樹幹的粗細而布局。

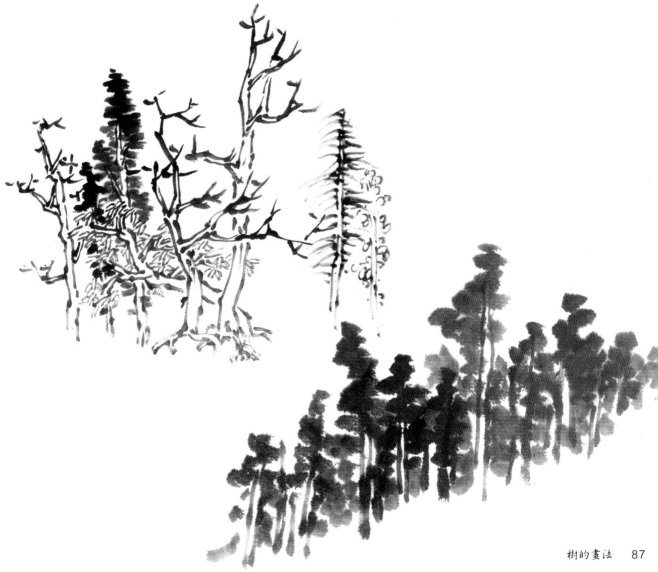

第四章 雲與水的畫法

在山水畫布局中，講究以樹石為實，雲水為虛。大自然巧妙地為畫家安排了雲和水，畫家根據畫面需要主觀的安排雲水的位置和形狀，也就是說在山水畫中的雲和水是由畫家控制的。把雲和水處理好，是山水畫成功的重要環節之一。

雲的畫法

　　雲的變化無窮無盡，既有靜態的靜雲、朵雲，還有動態的流雲、飛雲等。雲的表現方式可選擇單線勾勒，也可用水墨直接渲染而成。

勾雲法

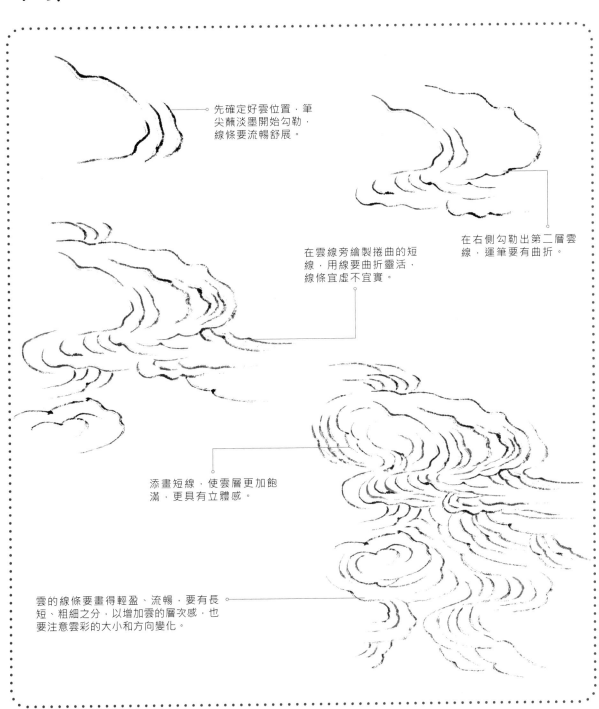

先確定好雲位置，筆尖蘸淡墨開始勾勒，線條要流暢舒展。

在右側勾勒出第二層雲線，運筆要有曲折。

在雲線旁繪製捲曲的短線，用線要曲折靈活，線條宜虛不宜實。

添畫短線，使雲層更加飽滿，更具有立體感。

雲的線條要畫得輕盈、流暢，要有長短、粗細之分，以增加雲的層次感，也要注意雲彩的大小和方向變化。

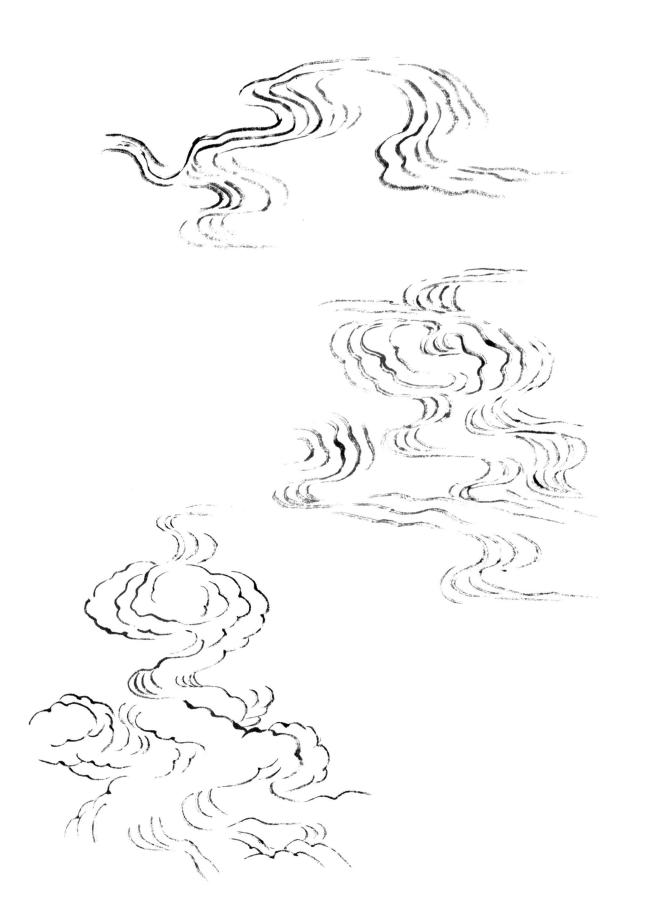

染雲法

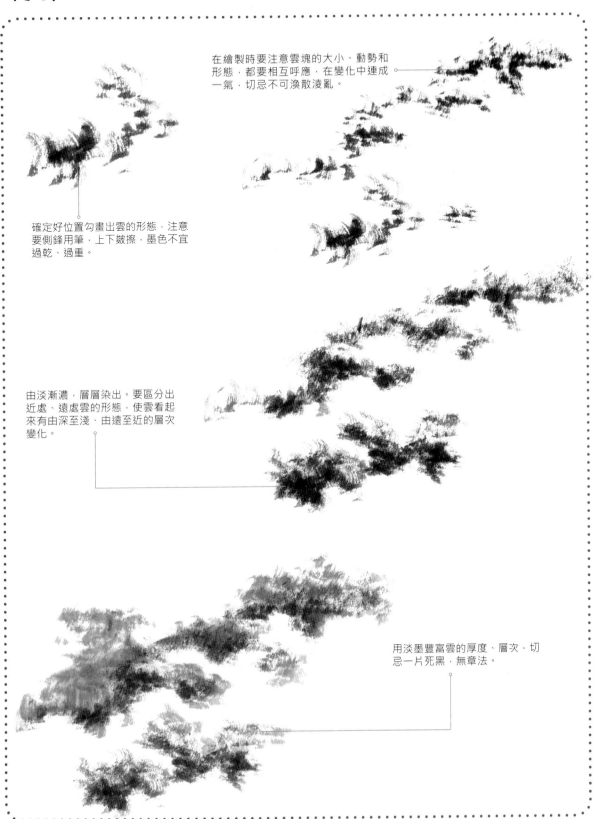

在繪製時要注意雲塊的大小、動勢和形態，都要相互呼應，在變化中連成一氣，切忌不可渙散凌亂。

確定好位置勾畫出雲的形態，注意要側鋒用筆，上下皴擦，墨色不宜過乾、過重。

由淡漸濃，層層染出。要區分出近處、遠處雲的形態，使雲看起來有由深至淺、由遠至近的層次變化。

用淡墨豐富雲的厚度、層次，切忌一片死黑，無章法。

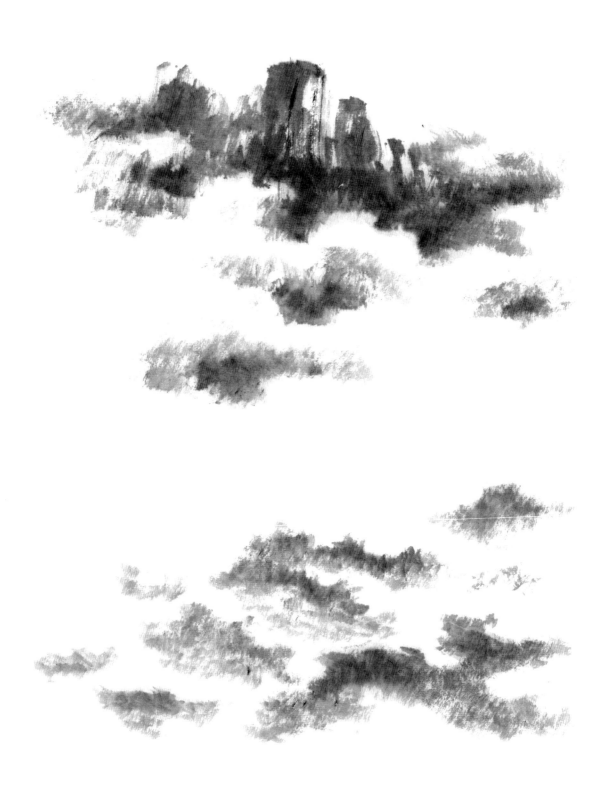

水的畫法

在山水畫中，水和雲獨具動感，雖無 "常形" 但有 "常理"，是畫面中非常重要的一部分。繪製時線條需做到流暢而富有變化，才能更好地表現出水的靈動性及力量感。

湖水法

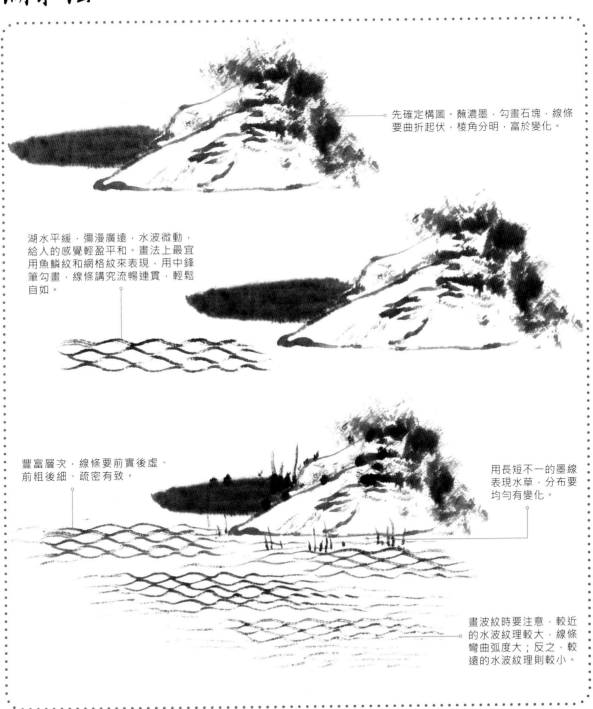

先確定構圖。蘸濃墨，勾畫石塊，線條要曲折起伏，棱角分明，富於變化。

湖水平緩，彌漫廣遠，水波微動，給人的感覺輕盈平和。畫法上最宜用魚鱗紋和網格紋來表現，用中鋒筆勾畫，線條講究流暢連貫，輕鬆自如。

豐富層次，線條要前實後虛、前粗後細、疏密有致。

用長短不一的墨線表現水草，分布要均勻有變化。

畫波紋時要注意，較近的水波紋理較大，線條彎曲弧度大；反之，較遠的水波紋理則較小。

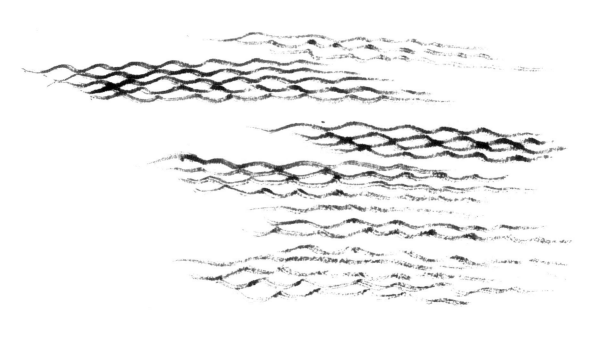

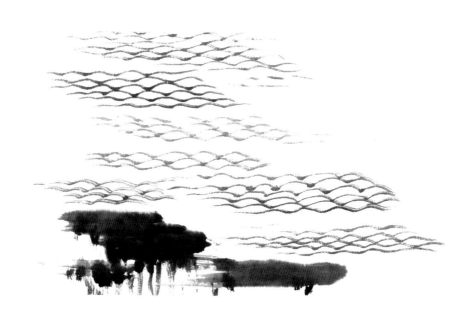

瀑布法

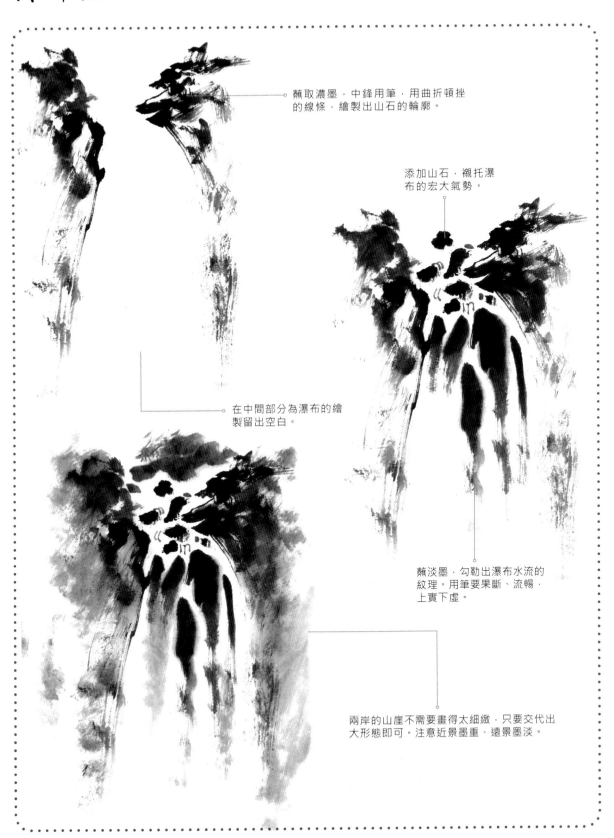

蘸取濃墨，中鋒用筆，用曲折頓挫的線條，繪製出山石的輪廓。

添加山石，襯托瀑布的宏大氣勢。

在中間部分為瀑布的繪製留出空白。

蘸淡墨，勾勒出瀑布水流的紋理。用筆要果斷、流暢，上實下虛。

兩岸的山崖不需要畫得太細緻，只要交代出大形態即可。注意近景墨重、遠景墨淡。

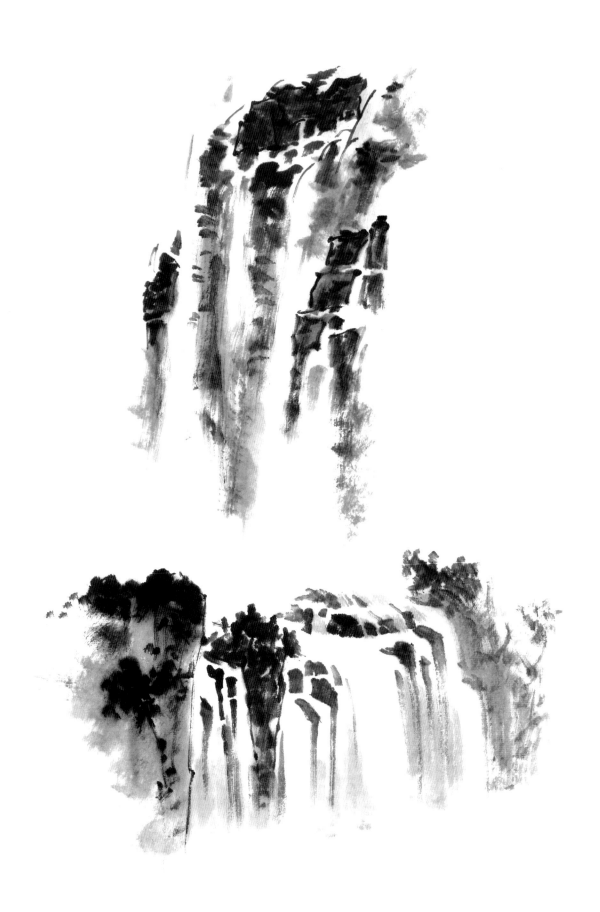

泉水法

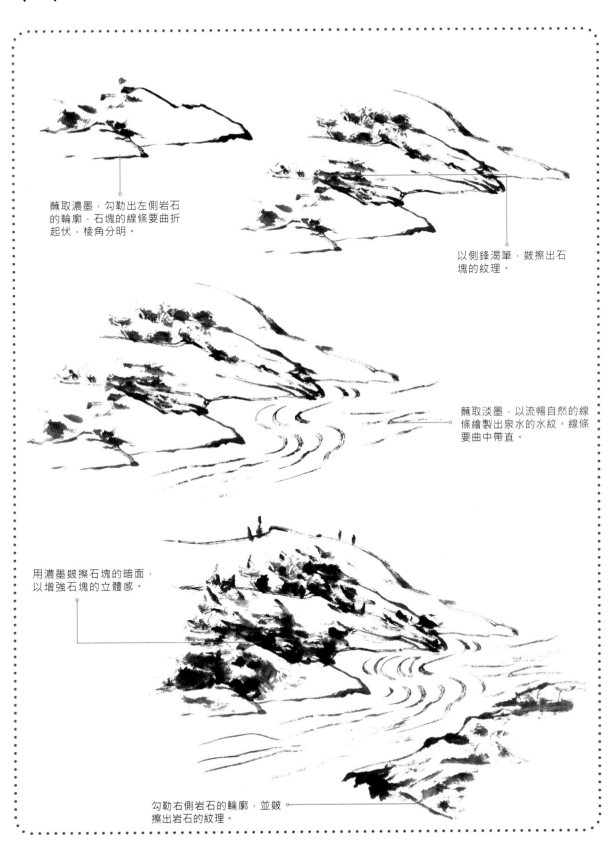

蘸取濃墨，勾勒出左側岩石的輪廓，石塊的線條要曲折起伏，棱角分明。

以側鋒渴筆，皴擦出石塊的紋理。

蘸取淡墨，以流暢自然的線條繪製出泉水的水紋。線條要曲中帶直。

用濃墨皴擦石塊的暗面，以增強石塊的立體感。

勾勒右側岩石的輪廓，並皴擦出岩石的紋理。

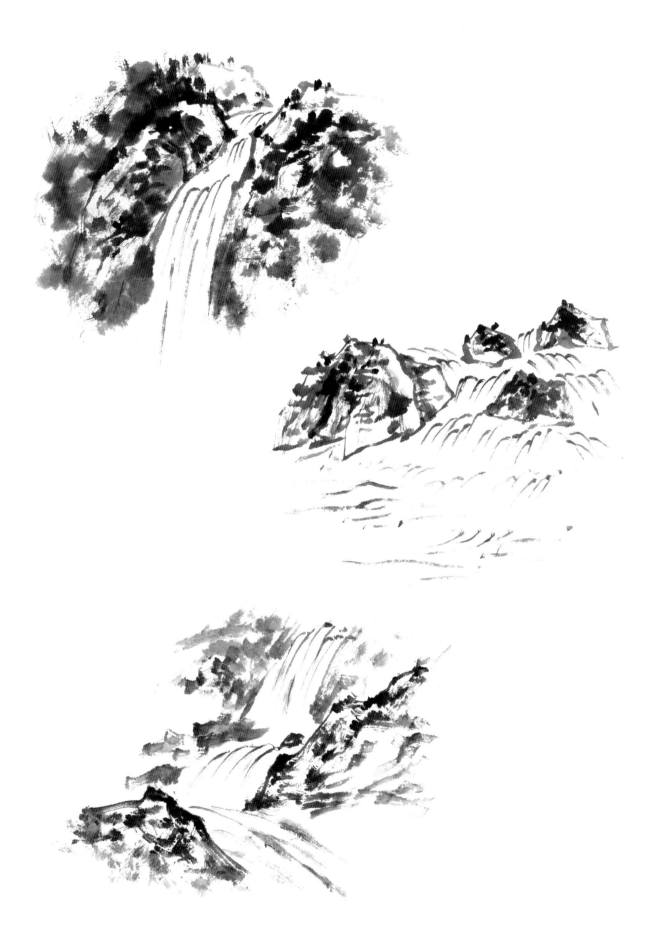

海水法

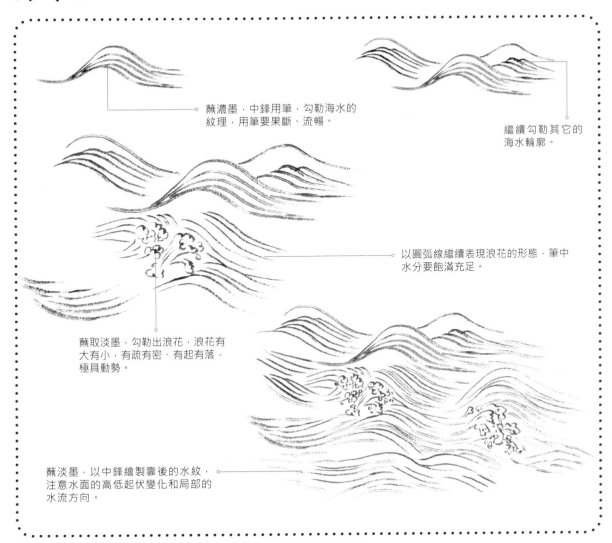

蘸濃墨，中鋒用筆，勾勒海水的
紋理，用筆要果斷、流暢。

繼續勾勒其它的
海水輪廓。

以圓弧線繼續表現浪花的形態，筆中
水分要飽滿充足。

蘸取淡墨，勾勒出浪花，浪花有
大有小、有疏有密、有起有落，
極具動勢。

蘸淡墨，以中鋒繪製靠後的水紋，
注意水面的高低起伏變化和局部的
水流方向。

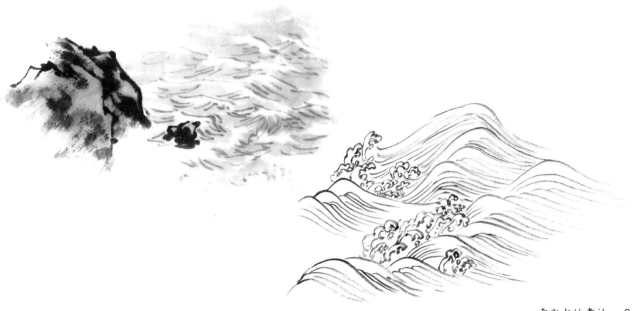

江水法

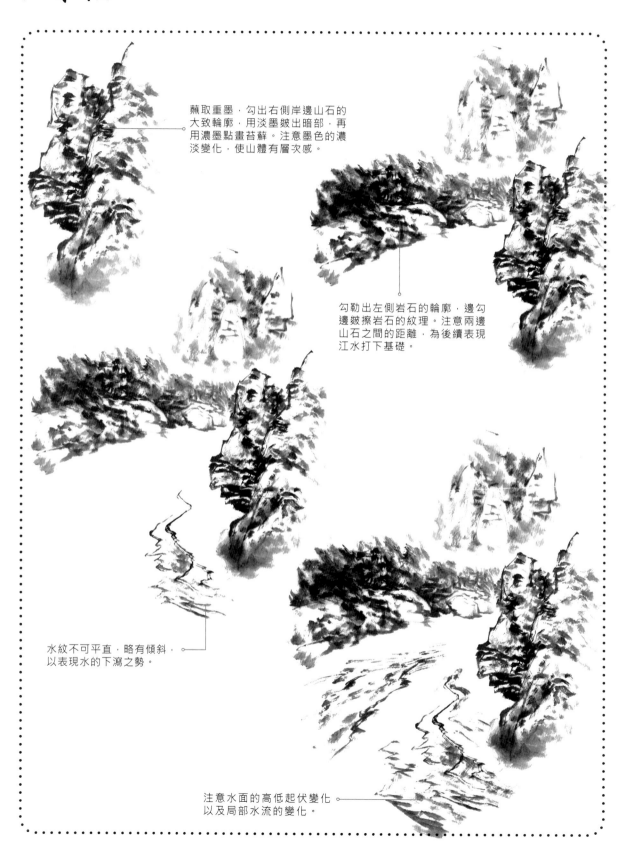

蘸取重墨，勾出右側岸邊山石的大致輪廓，用淡墨皴出暗部，再用濃墨點畫苔蘚。注意墨色的濃淡變化，使山體有層次感。

勾勒出左側岩石的輪廓，邊勾邊皴擦岩石的紋理。注意兩邊山石之間的距離，為後續表現江水打下基礎。

水紋不可平直，略有傾斜，以表現水的下瀉之勢。

注意水面的高低起伏變化，以及局部水流的變化。

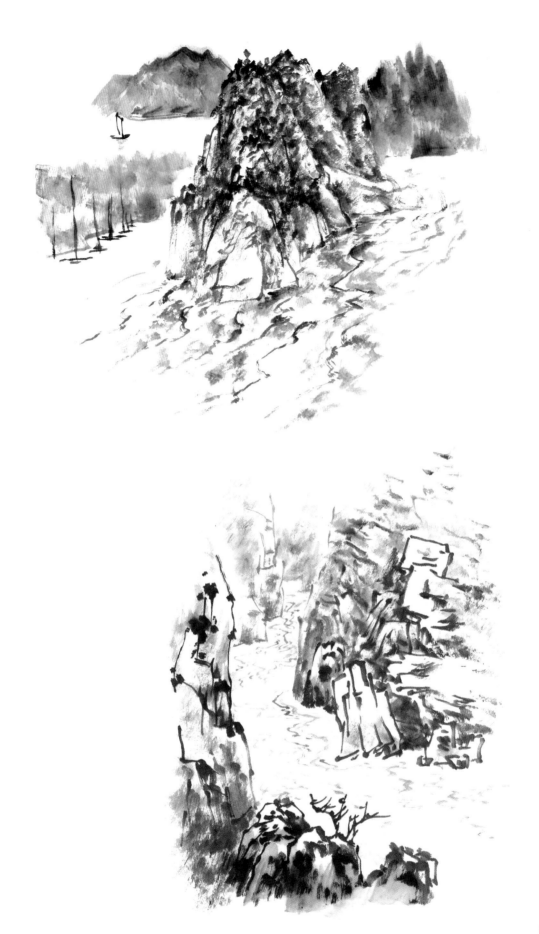

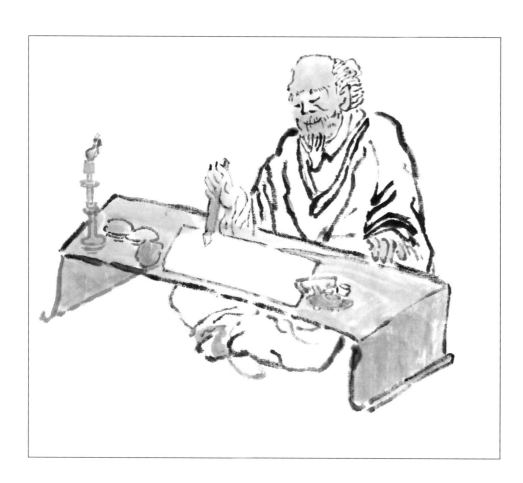

第五章 點景的畫法

山水畫中的點景包括人物、房屋、舟橋等。既起到了活潑畫面、烘托氣氛的作用，又增加了生活的情趣。點景在山水畫中佔有重要的地位。點景在山水畫中雖然不是主要描繪對象，但在用意和技巧等任何環節上出現瑕疵都會破壞畫面的協調性，減弱作品的感染力，所以需要我們多加重視。

房屋的畫法

在山水畫中，對房屋的描繪一定要遵循所取題材的地域特點，注重整體的意境，氣氛協調統一。在刻畫的時候注意房屋的透視關係，用筆要隨意，不能把房屋的結構畫得像工程圖紙那樣呆板，應以追求意趣為主，信手而畫。

草屋

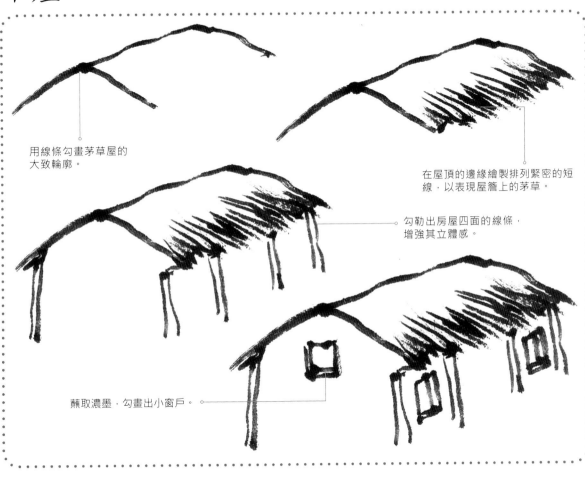

用線條勾畫茅草屋的大致輪廓。

在屋頂的邊緣繪製排列緊密的短線，以表現屋簷上的茅草。

勾勒出房屋四面的線條，增強其立體感。

蘸取濃墨，勾畫出小窗戶。

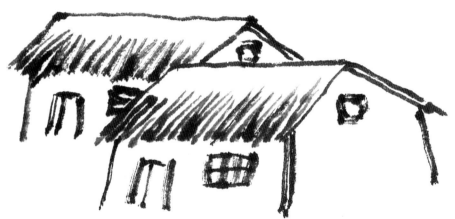

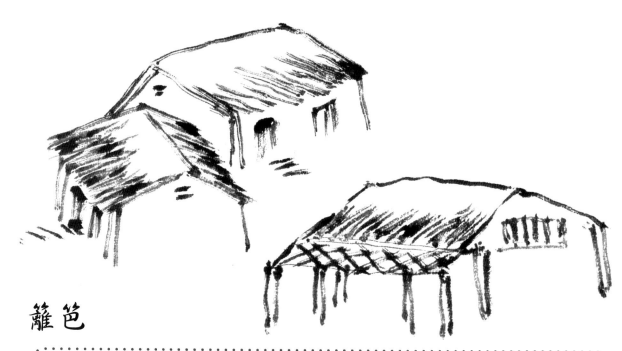

籬笆

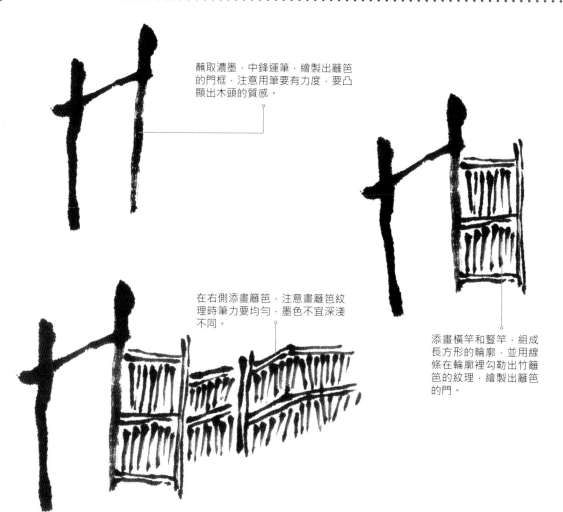

蘸取濃墨，中鋒運筆，繪製出籬笆的門框，注意用筆要有力度，要凸顯出木頭的質感。

添畫橫竿和豎竿，組成長方形的輪廓，並用線條在輪廓裡勾勒出竹籬笆的紋理，繪製出籬笆的門。

在右側添畫籬笆，注意畫籬笆紋理時筆力要均勻，墨色不宜深淺不同。

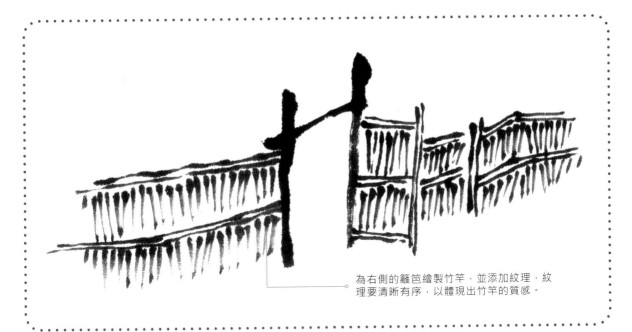

為右側的籬笆繪製竹竿，並添加紋理，紋理要清晰有序，以體現出竹竿的質感。

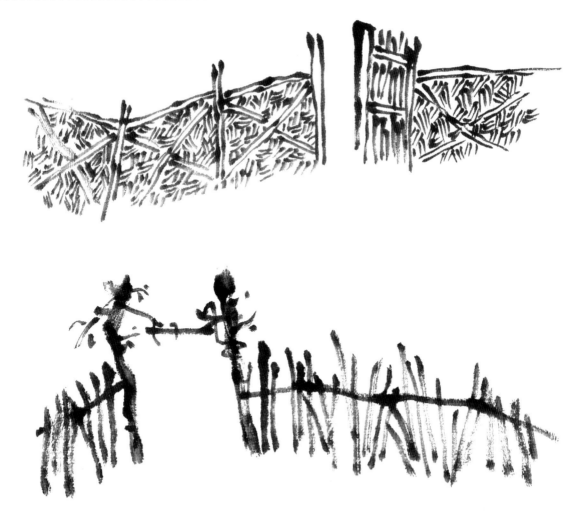

阁樓

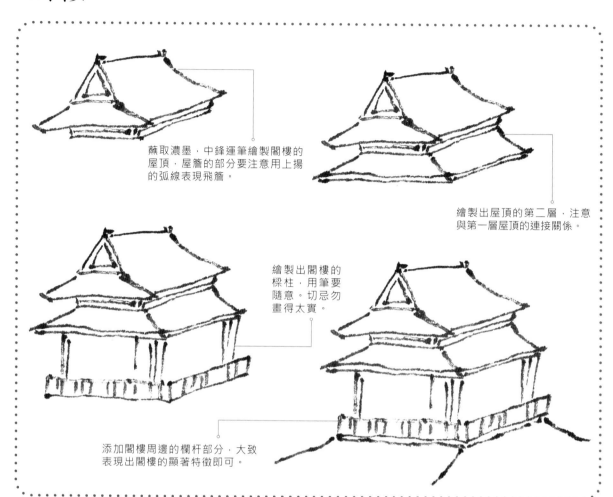

蘸取濃墨，中鋒運筆繪製閣樓的屋頂，屋簷的部分要注意用上揚的弧線表現飛簷。

繪製出屋頂的第二層，注意與第一層屋頂的連接關係。

繪製出閣樓的樑柱，用筆要隨意。切忌勿畫得太實。

添加閣樓周邊的欄杆部分，大致表現出閣樓的顯著特徵即可。

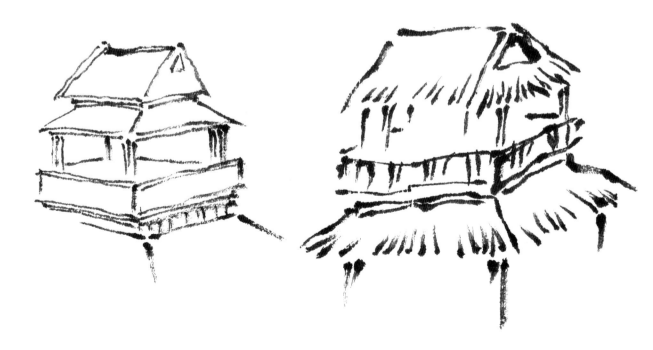

瓦房

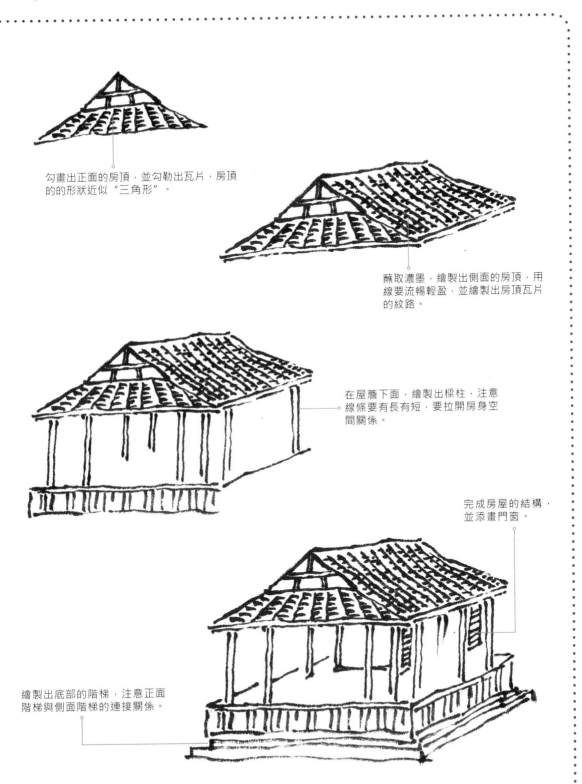

勾畫出正面的房頂，並勾勒出瓦片，房頂的的形狀近似 "三角形"。

蘸取濃墨，繪製出側面的房頂，用線要流暢輕盈，並繪製出房頂瓦片的紋路。

在屋簷下面，繪製出樑柱，注意線條要有長有短，要拉開房身空間關係。

完成房屋的結構，並添畫門窗。

繪製出底部的階梯，注意正面階梯與側面階梯的連接關係。

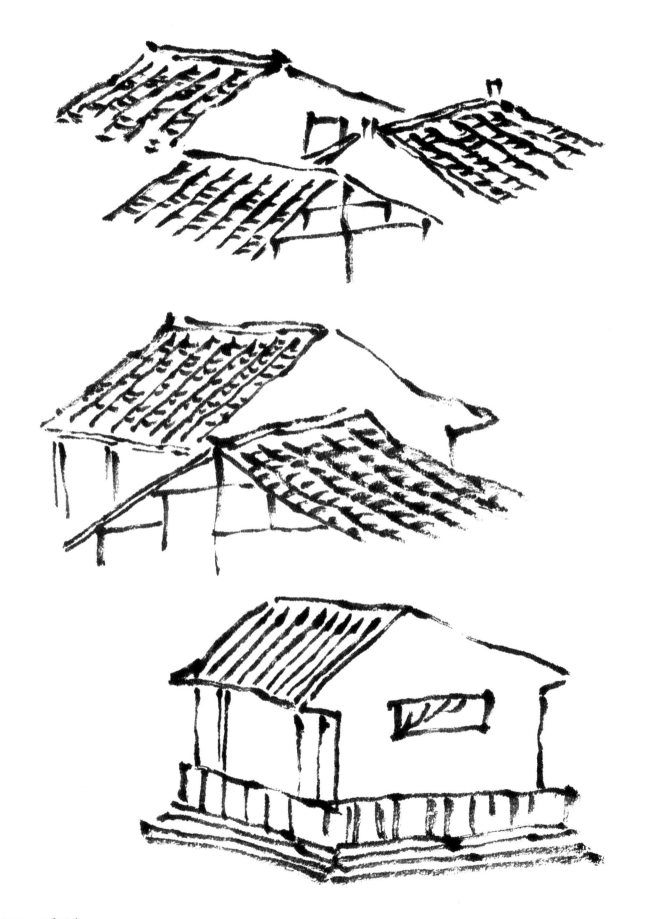

白塔

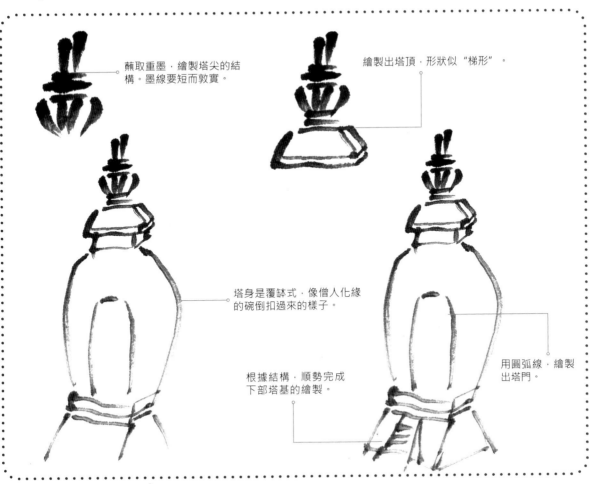

蘸取重墨，繪製塔尖的結構。墨線要短而敦實。

繪製出塔頂，形狀似 "梯形"。

塔身是覆缽式，像僧人化緣的碗倒扣過來的樣子。

用圓弧線，繪製出塔門。

根據結構，順勢完成下部塔基的繪製。

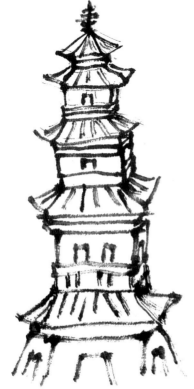

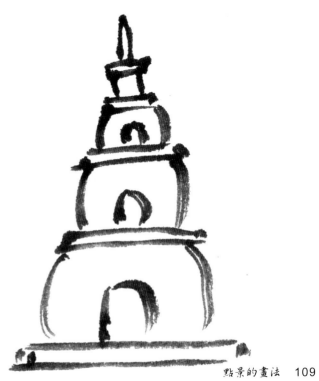

橋的畫法

在山水畫中，橋樑作為重要的配景出現。橋樑通常由橋面、橋身、橋樑等結構組成，一般有石橋和木橋之分。畫橋時，應先確定好橋的形態結構，再加以細緻的描繪。

木橋

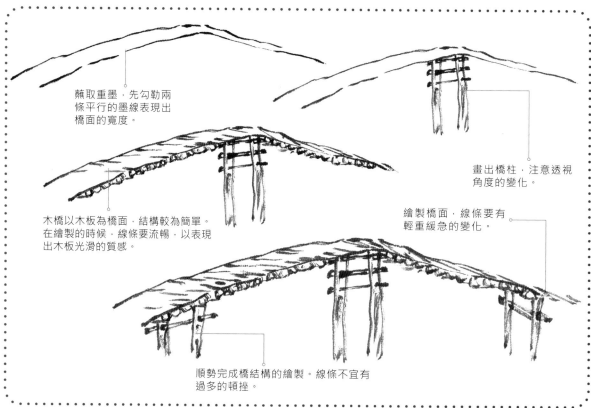

蘸取重墨，先勾勒兩條平行的墨線表現出橋面的寬度。

畫出橋柱，注意透視角度的變化。

木橋以木板為橋面，結構較為簡單。在繪製的時候，線條要流暢，以表現出木板光滑的質感。

繪製橋面，線條要有輕重緩急的變化。

順勢完成橋結構的繪製。線條不宜有過多的頓挫。

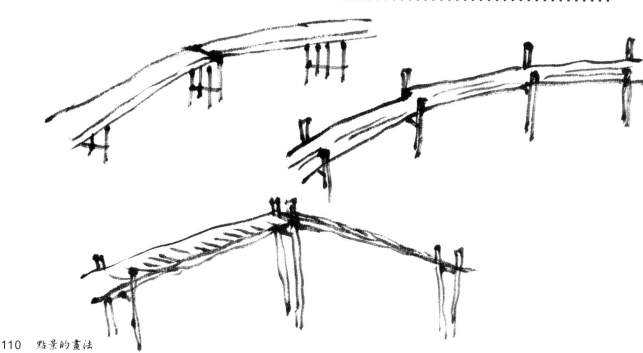

石橋

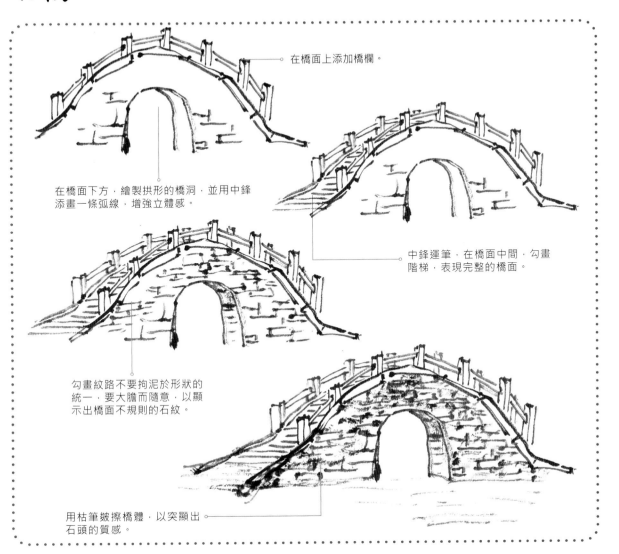

在橋面上添加橋欄。

在橋面下方，繪製拱形的橋洞，並用中鋒添畫一條弧線，增強立體感。

中鋒運筆，在橋面中間，勾畫階梯，表現完整的橋面。

勾畫紋路不要拘泥於形狀的統一，要大膽而隨意，以顯示出橋面不規則的石紋。

用枯筆皴擦橋體，以突顯出石頭的質感。

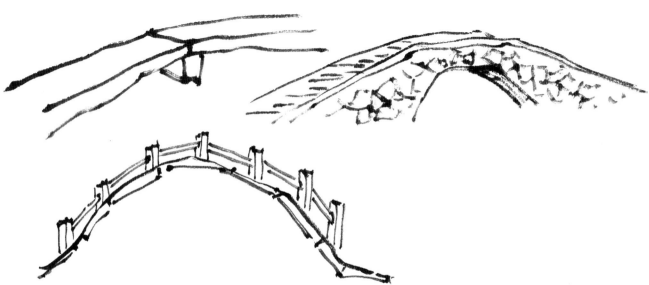

船的畫法

　　船舶是山水畫中的另一個重要配景，各地江河湖海中的舟船樣式各不相同，如客輪、貨輪、漁船、渡船、遊船等。描繪船時要仔細觀察船的構造，以簡練的墨線描繪其形態特徵。

帆船

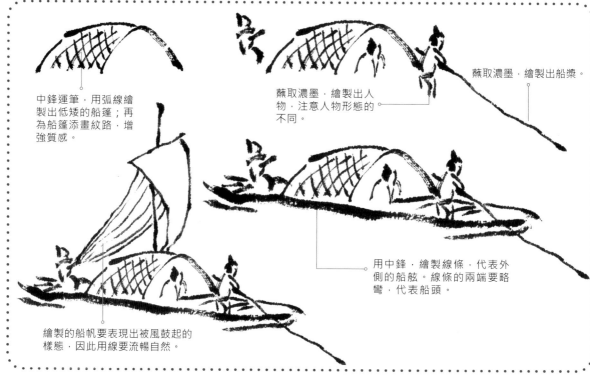

中鋒運筆，用弧線繪製出低矮的船篷；再為船篷添畫紋路，增強質感。

蘸取濃墨，繪製出人物，注意人物形態的不同。

蘸取濃墨，繪製出船槳。

用中鋒，繪製線條，代表外側的船舷。線條的兩端要略彎，代表船頭。

繪製的船帆要表現出被風鼓起的樣態，因此用線要流暢自然。

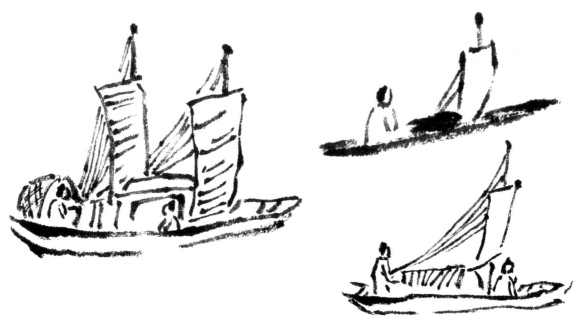

漁船

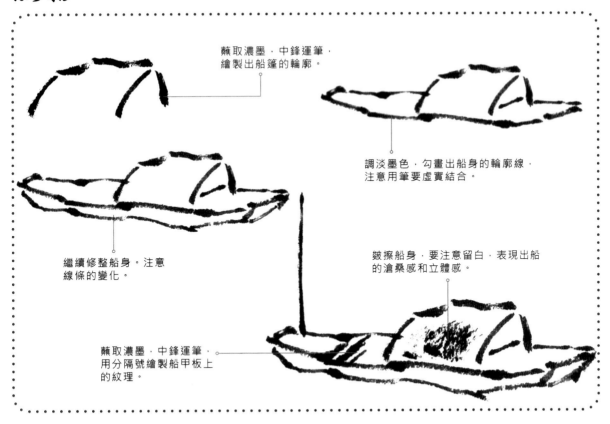

蘸取濃墨，中鋒運筆，繪製出船篷的輪廓。

調淡墨色，勾畫出船身的輪廓線，注意用筆要虛實結合。

繼續修整船身。注意線條的變化。

皴擦船身，要注意留白，表現出船的滄桑感和立體感。

蘸取濃墨，中鋒運筆，用分隔號繪製船甲板上的紋理。

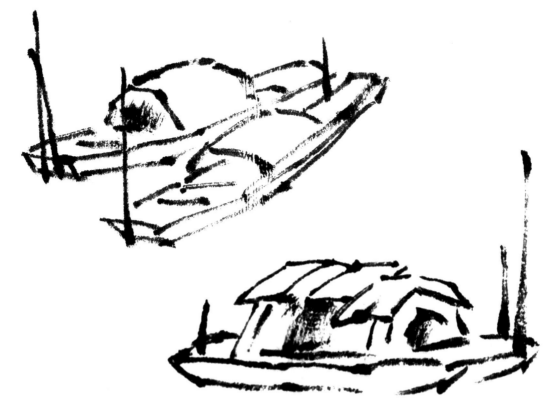

人物的畫法

山水畫中的人物有簡、少、小的特點,注重描繪的是人物的大致形態。對於細節不必苛求,只需塑造符合畫面整體感的人物形象即可。

高士

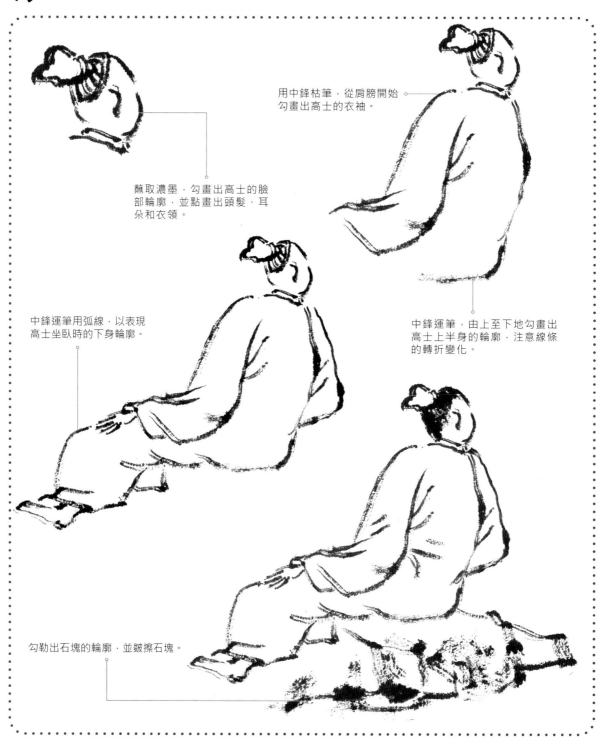

用中鋒枯筆,從肩膀開始勾畫出高士的衣袖。

蘸取濃墨,勾畫出高士的臉部輪廓,並點畫出頭髮、耳朵和衣領。

中鋒運筆用弧線,以表現高士坐臥時的下身輪廓。

中鋒運筆,由上至下地勾畫出高士上半身的輪廓,注意線條的轉折變化。

勾勒出石塊的輪廓,並皴擦石塊。

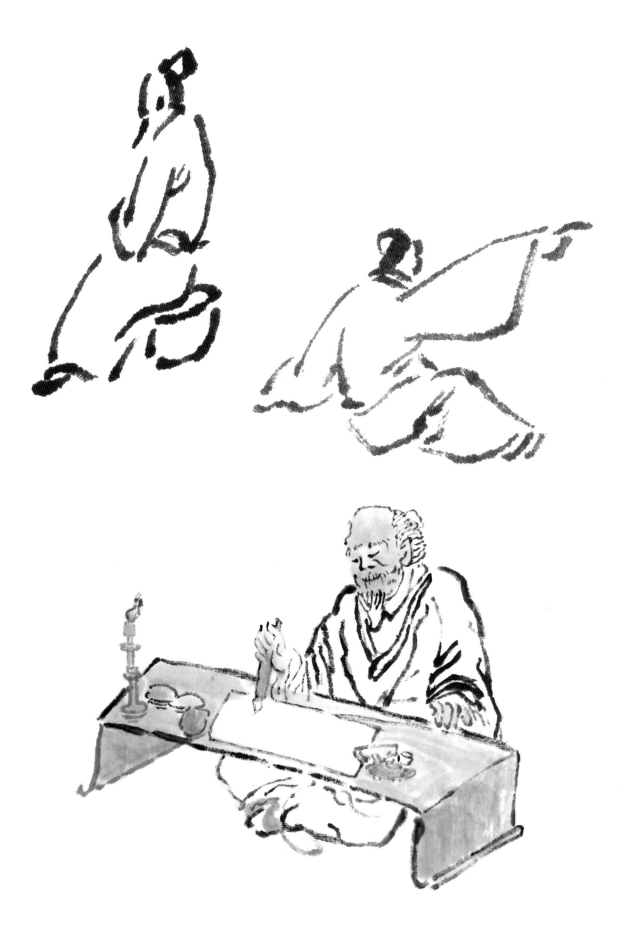

頑童

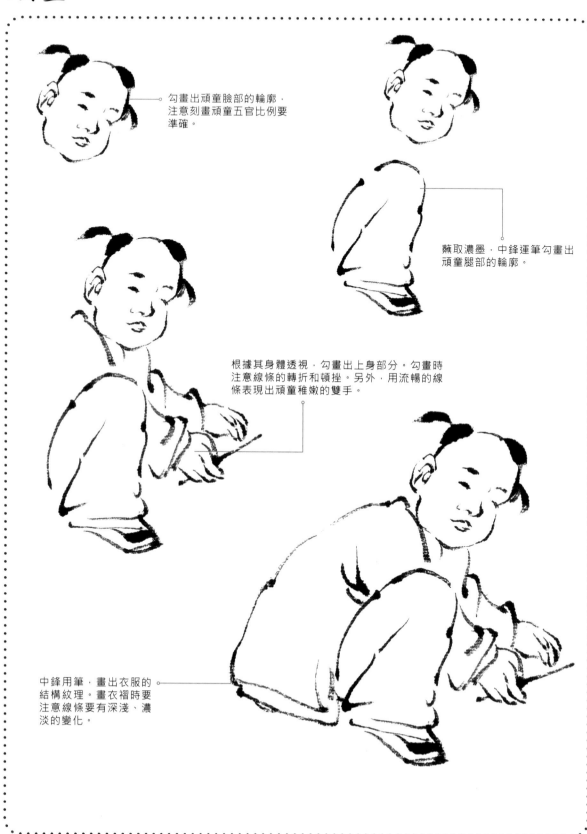

勾畫出頑童臉部的輪廓，
注意刻畫頑童五官比例要
準確。

蘸取濃墨，中鋒運筆勾畫出
頑童腿部的輪廓。

根據其身體透視，勾畫出上身部分。勾畫時
注意線條的轉折和頓挫。另外，用流暢的線
條表現出頑童稚嫩的雙手。

中鋒用筆，畫出衣服的
結構紋理。畫衣褶時要
注意線條要有深淺、濃
淡的變化。

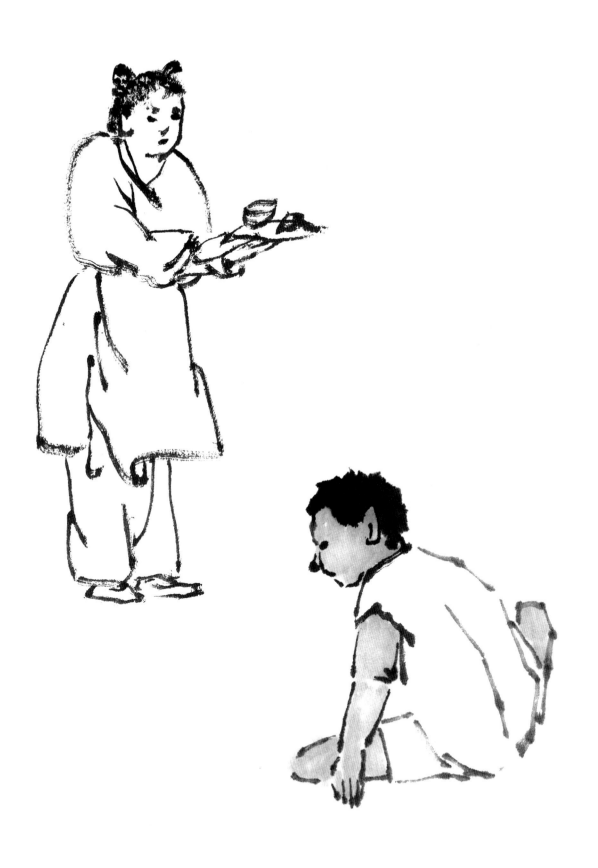

仕女

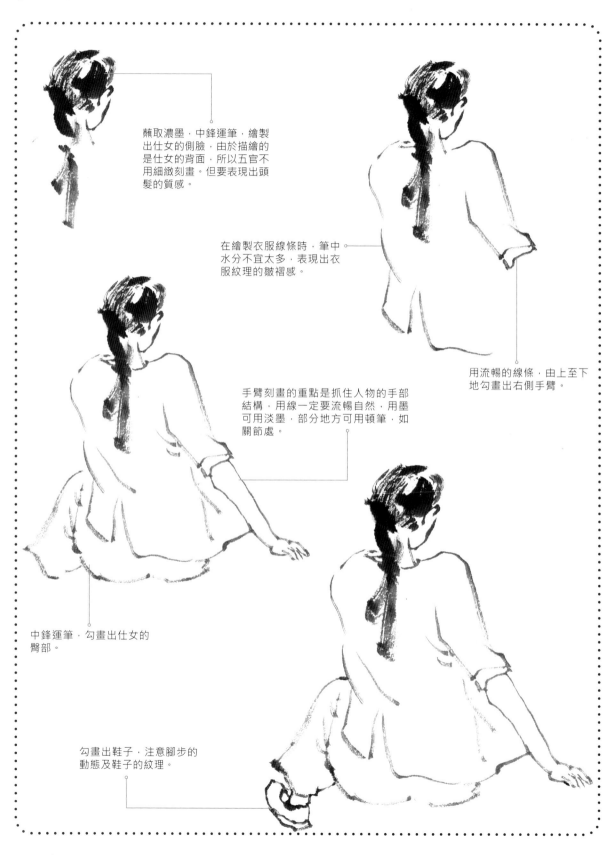

蘸取濃墨，中鋒運筆，繪製
出仕女的側臉，由於描繪的
是仕女的背面，所以五官不
用細緻刻畫。但要表現出頭
髮的質感。

在繪製衣服線條時，筆中
水分不宜太多，表現出衣
服紋理的皺褶感。

用流暢的線條，由上至下
地勾畫出右側手臂。

手臂刻畫的重點是抓住人物的手部
結構，用線一定要流暢自然，用墨
可用淡墨，部分地方可用頓筆，如
關節處。

中鋒運筆，勾畫出仕女的
臀部。

勾畫出鞋子，注意腳步的
動態及鞋子的紋理。

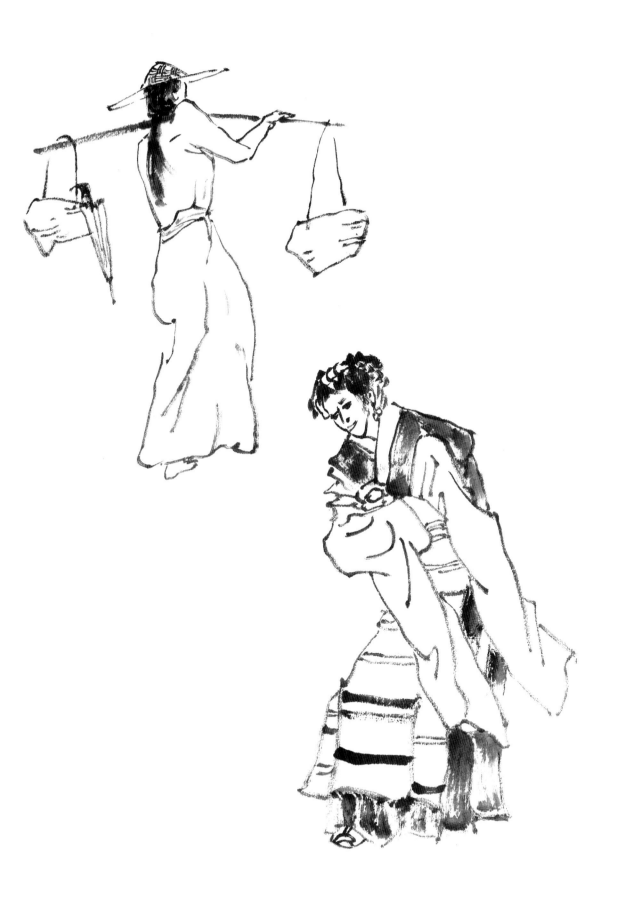

老農

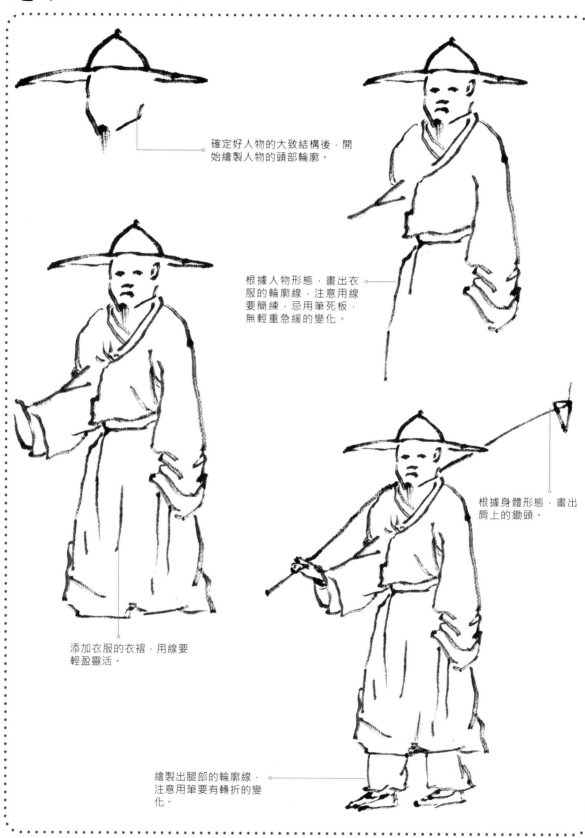

確定好人物的大致結構後，開始繪製人物的頭部輪廓。

根據人物形態，畫出衣服的輪廓線，注意用線要簡練，忌用筆死板，無輕重急緩的變化。

根據身體形態，畫出肩上的鋤頭。

添加衣服的衣褶，用線要輕盈靈活。

繪製出腿部的輪廓線，注意用筆要有轉折的變化。

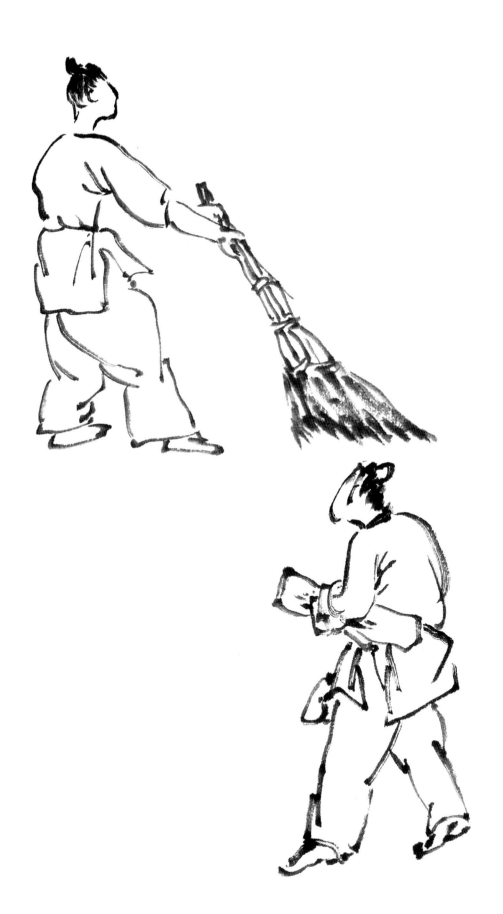

論道

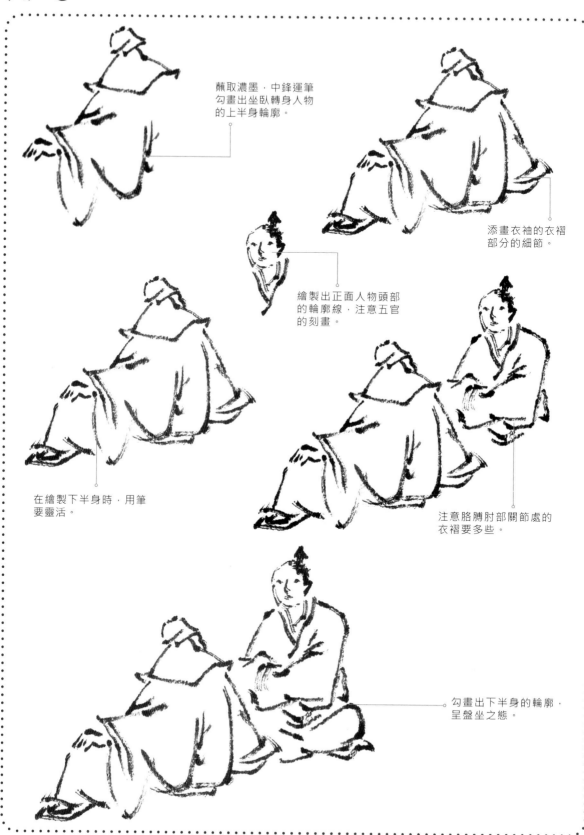

蘸取濃墨，中鋒運筆
勾畫出坐臥轉身人物
的上半身輪廓。

添畫衣袖的衣褶
部分的細節。

繪製出正面人物頭部
的輪廓線，注意五官
的刻畫。

在繪製下半身時，用筆
要靈活。

注意胳膊肘部關節處的
衣褶要多些。

勾畫出下半身的輪廓，
呈盤坐之態。

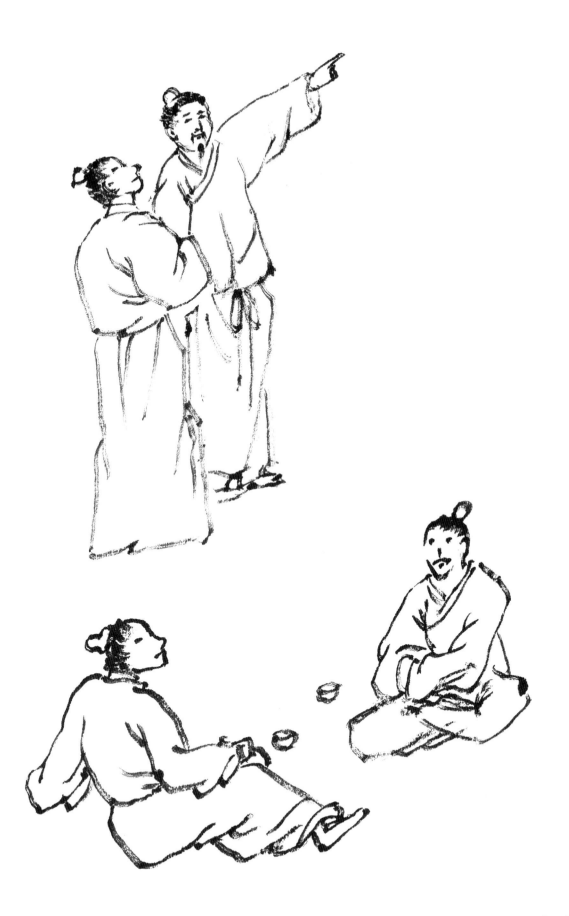

對弈

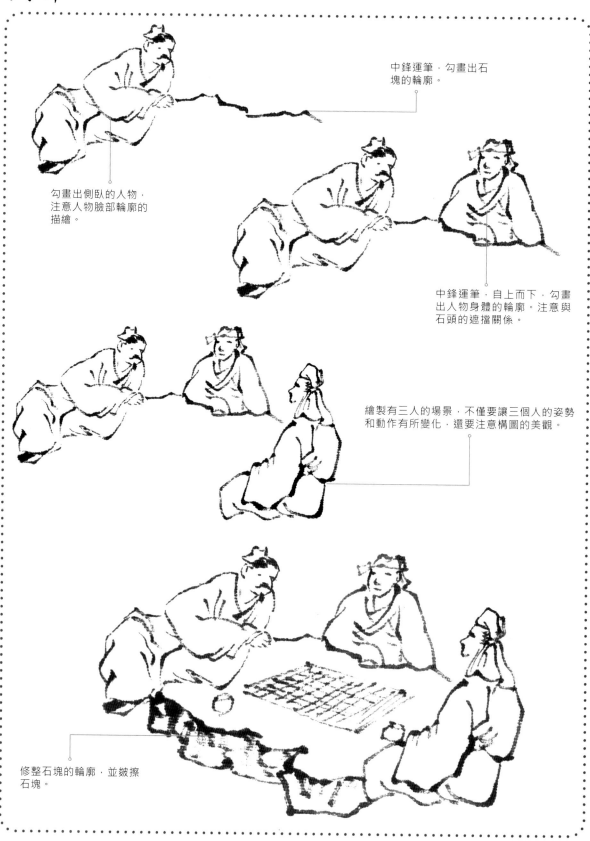

中鋒運筆，勾畫出石塊的輪廓。

勾畫出側臥的人物，注意人物臉部輪廓的描繪。

中鋒運筆，自上而下，勾畫出人物身體的輪廓。注意與石頭的遮擋關係。

繪製有三人的場景，不僅要讓三個人的姿勢和動作有所變化，還要注意構圖的美觀。

修整石塊的輪廓，並皴擦石塊。

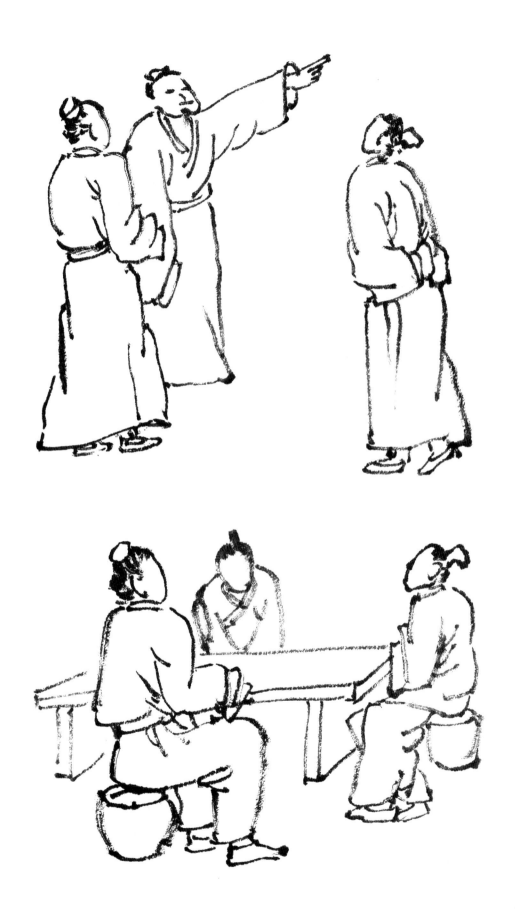

第六章
山水畫的不同畫幅形式

國畫的特點鮮明，意蘊深遠，除了筆墨彰顯的美感外，配合著不同的畫幅更增加了形式之美。不同的畫幅形式有著不同的特點，若想充分表現其特點，對空間的掌握往往是關鍵。

摺扇

　　摺扇又名 "撒扇" "紙扇" "聚頭扇" "聚骨扇" "旋風扇" ，以摺扇為畫幅形式的創作可表現出柔情和氳氤的美境，因此廣受文人墨客的喜愛。

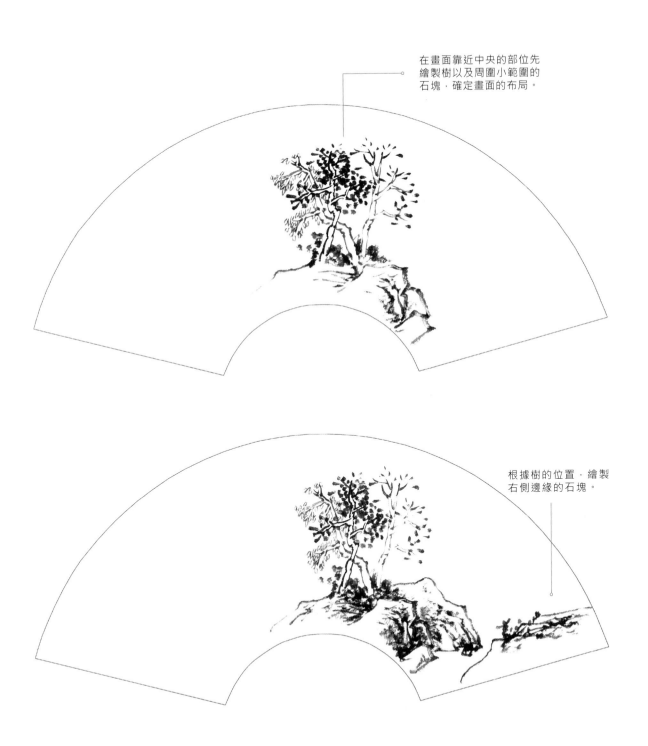

在畫面靠近中央的部位先繪製樹以及周圍小範圍的石塊，確定畫面的布局。

根據樹的位置，繪製右側邊緣的石塊。

在兩者之間的空白處添畫更多的元素,使空間得到合理的分布。

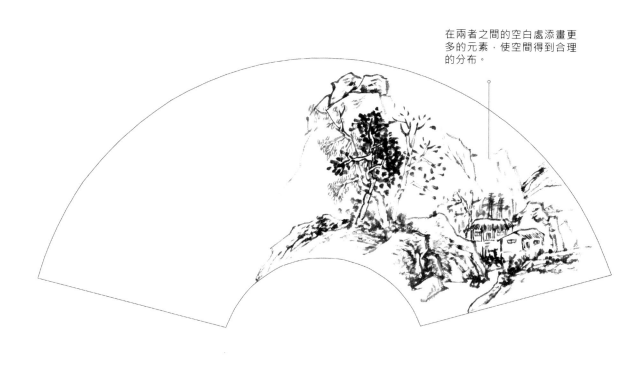

在靠近左側的邊緣處加畫山石,形態比右邊略小,以體現不對稱之美。

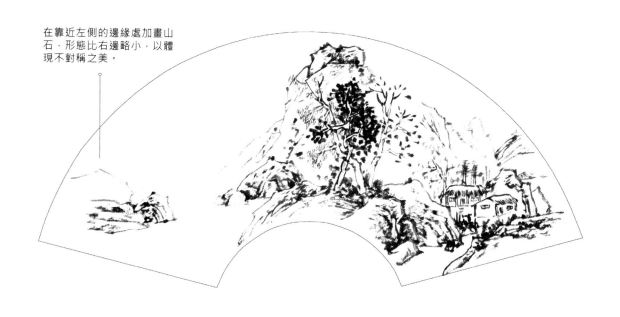

繼續豐富畫面，墨色可稍
淡，使畫面有近與遠的結
構關係。

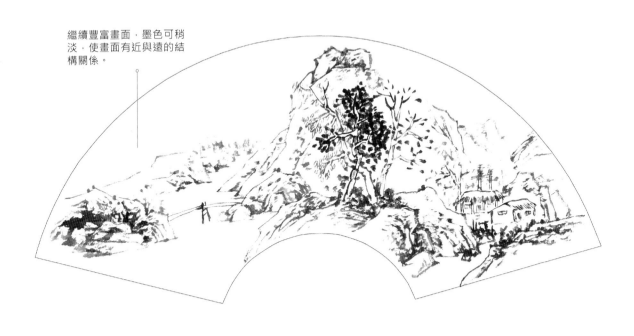

調淡墨繪製遠處的山體，而
後可蘸赭石色進行染畫，以
增強其質感。

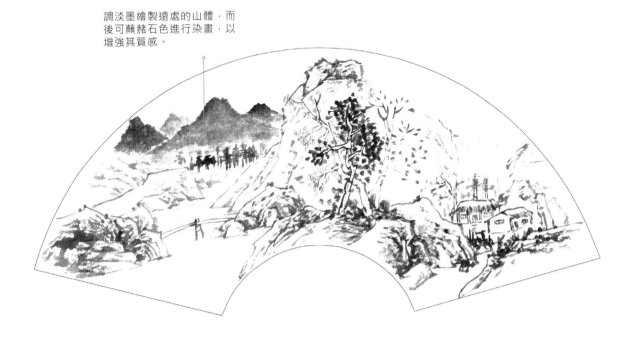

在遠山的下面添畫細節，形態上
可模糊些，更有寫意之美。

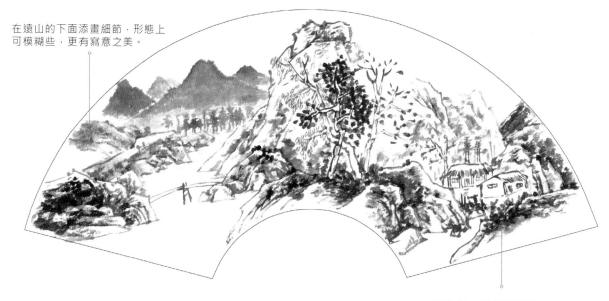

調淡墨，對山石的暗
部進行染畫，使結構
更清晰。

根據畫面的整體
布局鈐印。

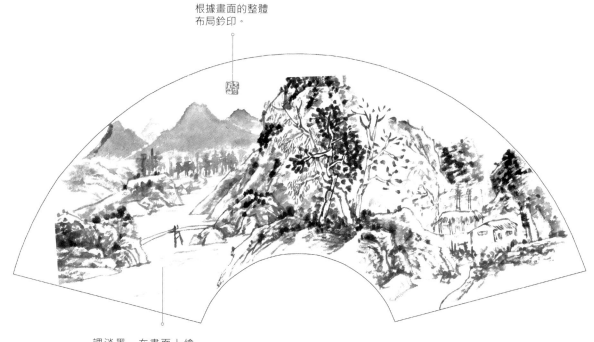

調淡墨，在畫面上繪
製數筆為彎曲的墨線
以表現水的流動，增
強畫面動勢。

圓扇

　　圓扇又稱 "宮扇"、"紈扇"，可以將其形容為是一種圓形且有柄的扇子。創作以圓扇為畫幅形式的作品時，要合理地運用空間，以表現出圓潤之美。

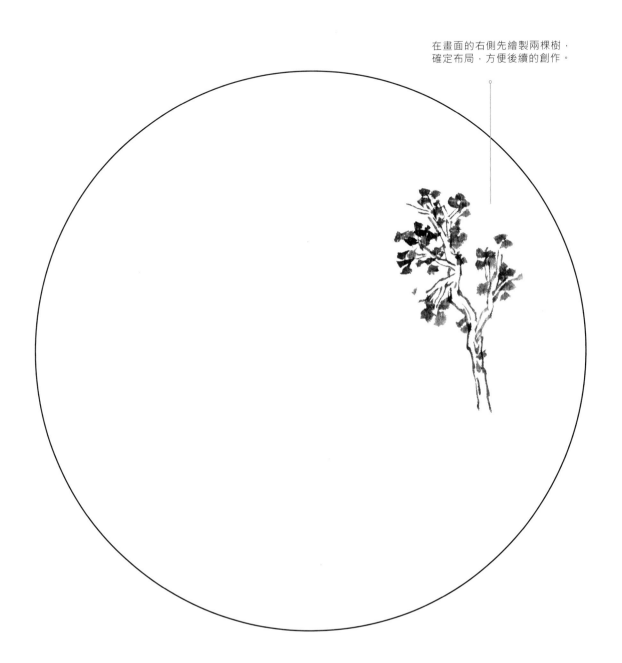

在畫面的右側先繪製兩棵樹，確定布局，方便後續的創作。

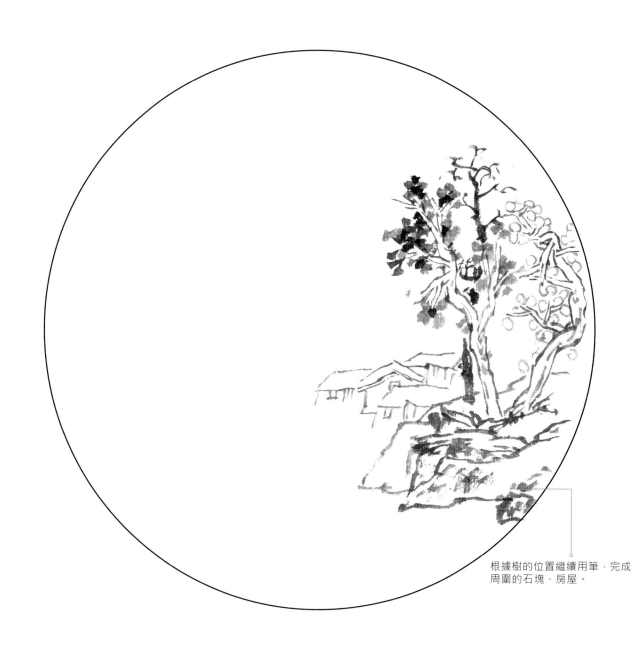

根據樹的位置繼續用筆，完成
周圍的石塊、房屋。

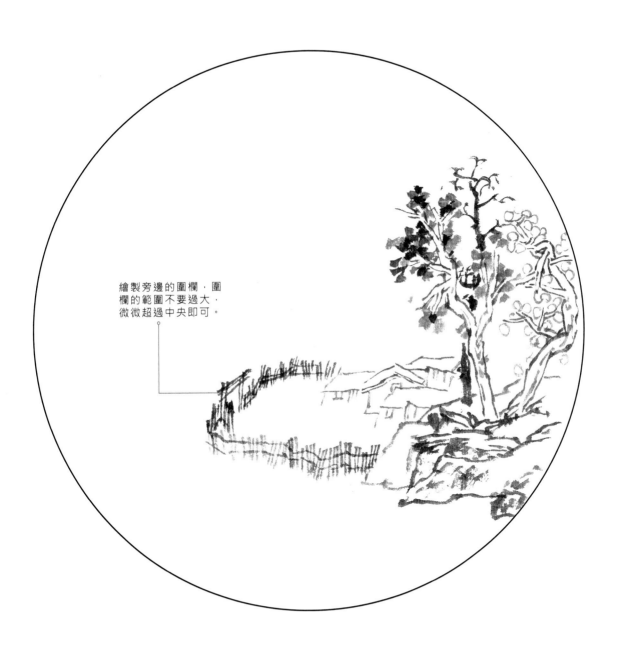

繪製旁邊的圍欄，圍
欄的範圍不要過大，
微微超過中央即可。

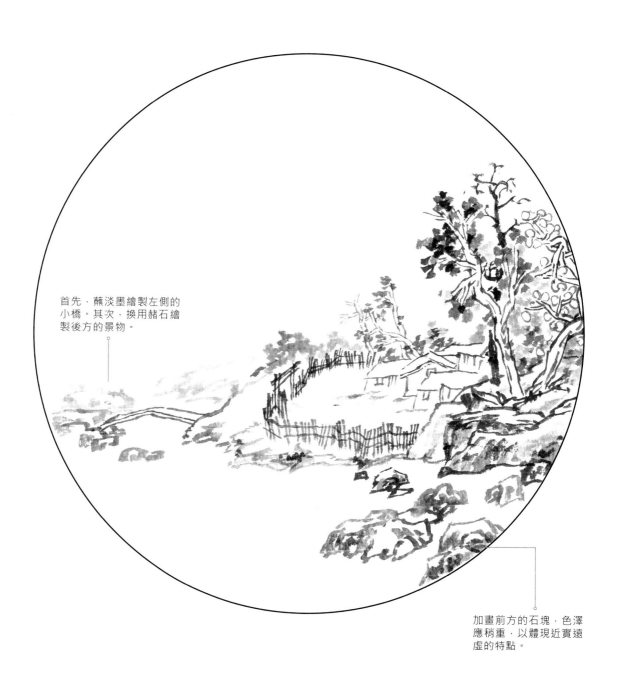

首先，蘸淡墨繪製左側的
小橋。其次，換用赭石繪
製後方的景物。

加畫前方的石塊，色澤
應稍重，以體現近實遠
虛的特點。

以渴筆蘸取赭石，染畫
後方的遠山。

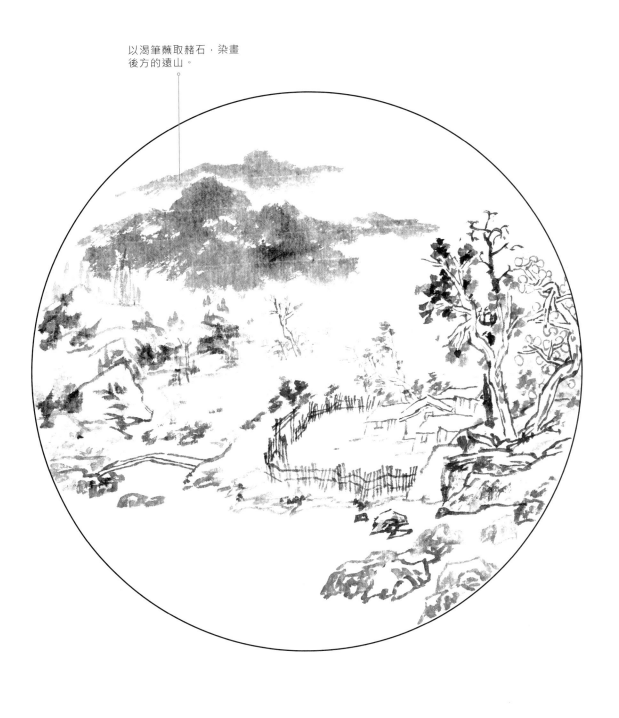

最後，在畫面合適位置題字、鈐印即可。

袁元鶴自題

分別調淡赭石和花青
染畫山石以及房屋等
物象，使其更自然地
融於畫面中。

條幅

　　條幅是書畫裝裱的一種樣式。當單獨懸掛的
時候稱"條屏"或"條幅"，當四幅並掛的時候
則稱"堂屏"或"四條屏"。

吸取重墨，首先在畫面的右側
繪製有頓挫感的墨線作樹枝，
確定畫面的構圖，方便後續的
創作。

畫山石也要講究起承轉合，每
塊石頭都是主脈絡上的重要一
環。以筆肚吸取重墨，筆尖略
蘸濃墨。中側鋒兼用筆，先勾
後皴擦山石。透過改變墨色的
濃淡和線條的虛實來區分石頭
的位置關係。

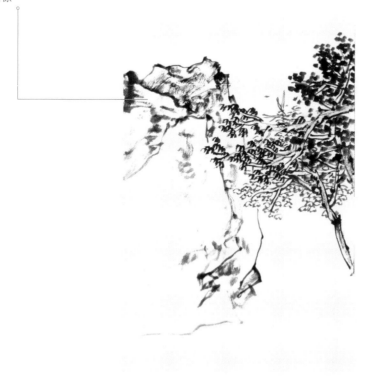

向上繼續添畫山石等物，注意
不要將物象畫得太高，墨色稍
重，將 "重量感" 壓在畫面的
下部。

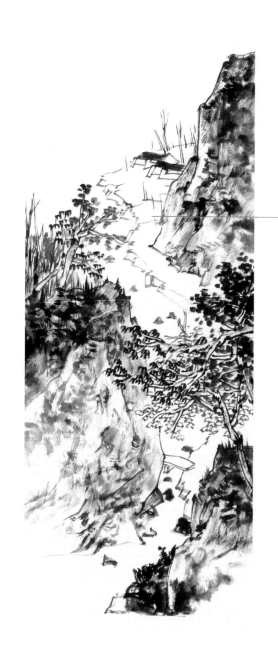

繼續向上繪製出蜿蜒
向上的小徑，用近大
遠小的處理方法來體
現立體感。

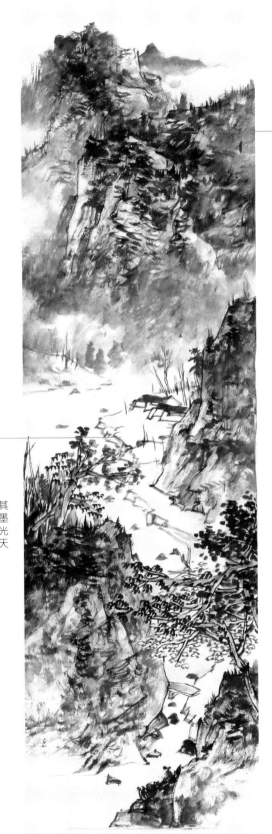

繪製遠山，重墨點苔突出形象，
淡墨暈染烘托氣氛。

用淡赭石沿著墨線複勾一遍，其
目的是為了平衡質感的刻露和墨
色的燥氣，達到既有質感又有光
感的韻致，形成逼真的、自然天
成的效果。

山水畫的不同畫幅形式 141

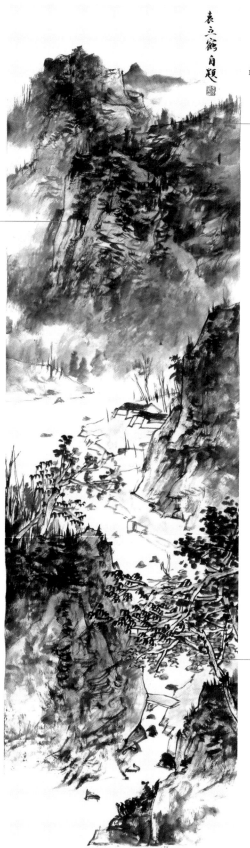

調淡赭石染畫山體，
以增強 "重量感"。

最後，適畫面布局題字、鈐印即可。

調淡花青染畫葉片，以中和
畫面過於沉悶的色調。

斗方

斗方，是指一或二尺見方的書畫或詩幅頁。尺幅較小，一般指25～50釐米見方的書畫作品。

在畫面的右側中部的位置先繪製三棵樹，
形態不宜過大，可起到確定布局的作用。

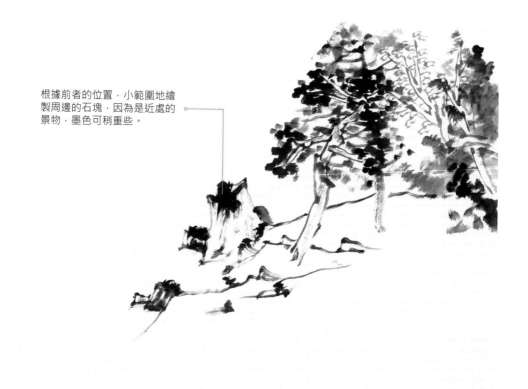

根據前者的位置，小範圍地繪
製周邊的石塊，因為是近處的
景物，墨色可稍重些。

繼續繪製遠方的山石，與近物的銜接處應適當地留白，以加強畫面的空間感。

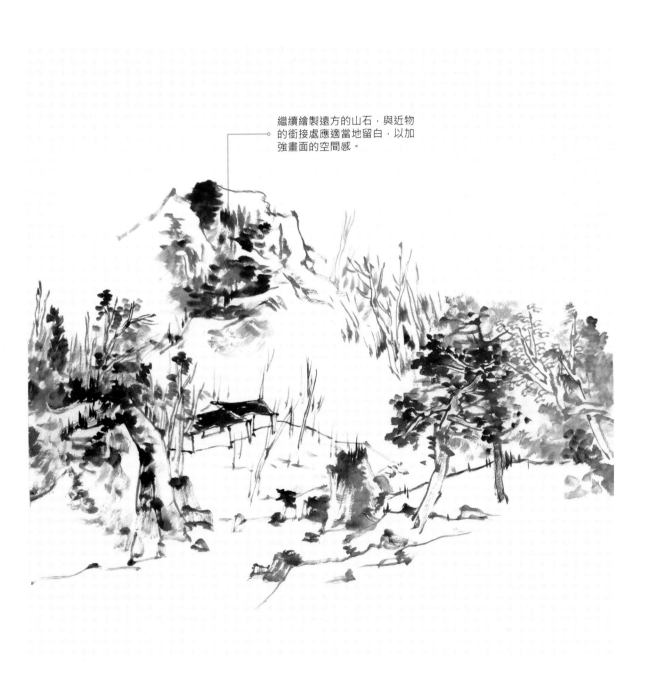

繼續修整遠景，勾皴並舉豐富山體層
次，運筆用墨要融為一體，使整體畫
面氣脈融貫；而後可略蘸濃墨對近處
的景物稍加修飾，可增加體積感和層
次感。

調淡赭石，對山體進行罩染，加強山體的質感。

最後，在畫面的空白處題字、鈐印即可。

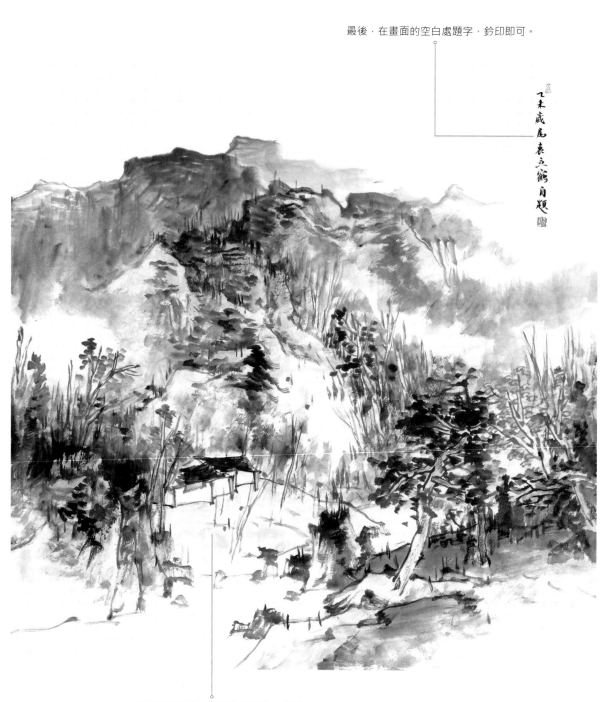

分別調淡赭石、花青染畫房屋、樹葉
等物，調節畫面過於沉重的色調。